L_n^{27} 14370

SUPPLÉMENT

AUX DIVERSES ÉDITIONS

DES

OEUVRES DE MOLIÈRE.

DE L'IMPRIMERIE DE FIRMIN DIDOT,
IMPRIMEUR DU ROI, RUE JACOB, N° 24.

SUPPLÉMENT

AUX DIVERSES ÉDITIONS

DES

OEUVRES DE MOLIÈRE,

OU

LETTRES

SUR LA FEMME DE MOLIÈRE,

ET

POÉSIES DU COMTE DE MODÈNE,

SON BEAU-PÈRE.

PARIS,

A LA LIBRAIRIE DE A. DUPONT ET RORET, SUCCESSEURS DE LHEUREUX,
QUAI DES AUGUSTINS, N° 37.

ET CHEZ FIRMIN DIDOT PÈRE ET FILS, LIBRAIRES,
RUE JACOB, N° 24.

MDCCCXXV.

LETTRE

A

M. Jules TASCHEREAU,

AUTEUR D'UNE NOUVELLE ÉDITION DE MOLIÈRE[1]

ET

D'UNE LETTRE SUR MOLIÈRE[2].

Monsieur,

La question dont il s'agit dans la lettre que vous m'avez fait l'honneur de m'adresser, n'est pas dépourvue d'intérêt. Il s'agit du célèbre Molière, le premier de nos auteurs comiques, et d'une espèce de problème historique où la vérité paraît difficile à démêler, puisqu'après avoir publié deux écrits sur ce sujet[3], je n'ai

1. Publiée en 1823 et 1824 par le libraire Lheureux, en huit volumes in-8°.

2. Imprimée chez Henri Fournier, en seize pages in-8°.

3. Dissertation sur le passage du Rhône et des Alpes par Annibal, troisième édition; suivie d'une Dissertation sur le mariage du célèbre Molière. Paris, novembre 1821, 1 vol. in-8°; et Dissertation sur la femme de Molière. Paris, 1824, seize pages in-8°.

On trouvera ces deux ouvrages chez le libraire Lheureux, quai des Augustins, n° 37.

pu m'expliquer avec assez de clarté pour vous avoir persuadé.

Vous m'écrivez avec autant d'esprit que de politesse, et en cela vous méritez de servir de modèle à ceux qui ont le malheur de se trouver engagés dans une discussion littéraire. On doit sans doute aimer la vérité avant tout; mais il faut savoir la défendre sans manquer aux égards qu'exigent les rapports sociaux. Je n'aurai aucun mérite à me conformer ici à une règle que vous me donnez si bien l'exemple de suivre.

Vous regardez les monumens comme préférables aux conjectures, et vous avez parfaitement raison; mais vous considérez une tradition de cent cinquante-neuf ans comme peu de chose relativement à un acte que l'on peut appeler clandestin, puisqu'il est resté si long-tems inconnu, et ici nous ne nous entendons plus. Vous croyez que je ne soutiens cette tradition que par des conjectures, et que la tradition elle-même n'est pas autre chose.

Il est impossible de refuser le nom de monument à une histoire imprimée en 1705, trente-deux ans après la mort de Molière, et dont l'auteur, mort à Paris, son séjour habituel, en 1720, dans un âge très-avancé, avait long-tems vécu avec Molière. Voici le début de cette histoire, que M. Aimé Martin vient de juger digne d'être réimprimée à la tête de son édition de Molière[1].

« Il y a lieu de s'étonner que personne n'ait encore
« recherché la Vie de M. de Molière pour nous la don-
« ner. On doit s'intéresser à la mémoire d'un homme
« qui s'est rendu si illustre dans son genre. Quelles

[1]. Publiée chez Lefèvre. Paris, 1824.

« obligations notre scène comique ne lui a-t-elle pas?
« Lorsqu'il commença à travailler, elle était dépourvue
« d'ordre, de mœurs, de goût, de caractères; tout y était
« vicieux. Et nous sentons assez souvent aujourd'hui
« que, sans ce génie supérieur, le théâtre comique se-
« rait peut-être encore dans cet affreux chaos d'où il
« l'a tiré par la force de l'imagination, aidée d'une pro-
« fonde lecture et de ses réflexions, qu'il a toujours
« heureusement mises en œuvres. Ses pièces, repré-
« sentées sur tant de théâtres, traduites en tant de
« langues, le feront admirer autant de siècles que la
« scène durera. Cependant on ignore ce grand homme,
« et les faibles crayons qu'on nous en a donnés sont
« tous manqués ou si peu recherchés, qu'ils ne suffisent
« pas pour le faire connaître tel qu'il était. Le public
« est rempli d'une infinité de fausses histoires à son oc-
« casion. Il y a peu de personnes de son tems qui,
« pour se faire honneur d'avoir figuré avec lui, n'inven-
« tent des aventures qu'ils prétendent avoir eues en-
« semble. J'en ai eu plus de peine à développer la vé-
« rité; mais je la rends sur des mémoires très-assurés,
« et je n'ai point épargné les soins pour n'avancer rien
« de douteux. J'ai écarté aussi beaucoup de faits do-
« mestiques qui sont communs à toutes sortes de per-
« sonnes; mais je n'ai point négligé ceux qui peuvent
« réveiller mon lecteur. Je me flatte que le public me
« saura bon gré d'avoir travaillé : je lui donne la vie
« d'une personne qui l'occupe si souvent, d'un auteur
« inimitable, dont le souvenir touche tous ceux qui ont
« le discernement assez heureux pour sentir, à la lec-
« ture ou à la représentation de ses pièces, toutes les
« beautés qu'il y a répandues. »

I.

On voit que cet auteur, dont le nom était Jean Léonor le Gallois, sieur de Grimarest, a connu toute l'importance de son sujet, et qu'il s'en est occupé avec soin. Sa vie de Molière, qui avait d'abord été imprimée à Paris, in-12, en 1705, fut revue, corrigée et réimprimée cette même année à Amsterdam, dans le même format. Elle fut attaquée par un critique; et dès l'année suivante, 1706, l'auteur publia des additions à la Vie de Molière, avec une réponse à cette critique[1].

Le caustique Boileau eut sans doute connaissance de cette discussion. Lui qui, dans son commerce particulier avec Brossette, jugeait ses contemporains avec tant de sévérité, qu'il croit faire beaucoup d'honneur à l'immortel auteur de Télémaque en le plaçant à côté de l'obscur Héliodore[2], est encore plus sévère à l'égard de Grimarest, sur lequel il s'exprime ainsi[3] : « Pour ce qui « est de la Vie de Molière, franchement ce n'est pas un « ouvrage qui mérite qu'on en parle. Il est fait par un « homme qui ne savait rien de la vie de Molière, et il « se trompe dans tout, ne sachant pas même les faits « que tout le monde sait. »

L'exagération de cette critique, dit très-bien M. Aimé Martin, doit au moins éveiller le doute, et d'abord Grimarest ne se trompe pas dans tout, puisque plusieurs des faits qu'il raconte se trouvent confirmés par des relations du tems, et entr'autres par la préface de

1. Biographie universelle, XVIII, 501, art Grimarest, par M. Weiss.

2. Œuvres de Boileau, édition de Blaise, 1821, IV, 346. Lettre du 10 novembre 1699.

3. Id., 554. Lettre du 12 mars 1706.

la Grange[1], la notice du Mercure[2], et les Mémoires de Louis Racine. Le fait le plus invraisemblable en apparence, le souper d'Auteuil, dont Voltaire s'est beaucoup moqué, n'est-il pas garanti par le témoignage de Racine et par celui de Boileau lui-même[3]?

Grimarest manque de goût; ses jugemens sur les pièces de Molière sont presque toujours sans critique et sans justesse; en un mot, il ne sait point apprécier l'auteur du *Misantrope*. Voilà ce qui a frappé Boileau; voilà ce qui a dû exciter sa mauvaise humeur : quelques pages du livre lui ont fait condamner le livre tout entier.

D'ailleurs les Mémoires sur Molière ne sont pas aussi incomplets que pourrait le faire croire cette phrase déjà citée dans une lettre qui n'était pas destinée à l'impression : « Grimarest ne savait pas même ce que tout « le monde sait. » Il suffit, pour s'en convaincre, de réunir tout ce que Brossette nous a laissé sur le même sujet[4]. On sait que ce laborieux commentateur avait recueilli de la bouche de Baron et de celle de Boileau tous les documens nécessaires pour écrire de nouveaux mémoires. C'est ce que lui-même nous assure[5], et c'est

1. A la tête de l'édition des OEuvres de Molière, publiée en 1682.

2. Mois de mai 1740.

3. Voyez les Mémoires de Louis Racine, à la tête des OEuvres de Jean Racine, édition de Lefèvre, 67.

4. Dans son commentaire sur Boileau et dans les précieux Mélanges de Cizeron Rival.

5. Lettre du premier mars 1731, tome V des OEuvres de J.-B. Rousseau, publiées par M. Amar, 291.

ce qu'a reconnu Jean-Baptiste Rousseau [1]. Cependant, il faut le dire, et personne mieux que vous, monsieur, n'a pu s'en convaincre, vous qui avez si bien étudié tous les détails de la vie de Molière; non-seulement ces documens qui ont été publiés ne contredisent en rien l'ouvrage de Grimarest, mais ils y ajoutent peu.

Une autre considération, qui semble décisive à M. Aimé Martin[2], c'est que dans toutes les critiques dirigées contre la *Vie de Molière*, on ne trouve pas un seul grief important. Cependant les auteurs de ces critiques avaient été les amis de Molière; ils devaient tous connaître ce que Grimarest est accusé d'avoir ignoré. Que ne signalaient-ils ces erreurs et ces omissions? que ne publiaient-ils de nouveaux mémoires? et pourquoi ne pas faire une justice éclatante pendant que les contemporains étaient là pour juger?

Enfin les matériaux de ces mémoires ont été fournis à Grimarest par le fameux Baron, élève de Molière. Brossette et Jean-Baptiste Rousseau en conviennent eux-mêmes. Seulement ils accusent Baron « de s'être « laissé emporter par son imagination et son talent de « peindre, au-delà des bornes du vrai. » Suivant eux, « Grimarest aurait trop consulté cet acteur, et pas assez « la raison, en transportant sur le papier toutes les « bagatelles vraies ou fausses qu'il lui aurait ouï con- « ter[3]. »

Ainsi Jean-Baptiste Rousseau n'accuse Grimarest que d'avoir beaucoup consulté l'homme qui de-

1. OEuvres de J.-B. Rousseau, V, 329.
2. Page xix de sa préface, d'où je tire presque tout ce que je dis ici.
3. Lettres de J.-B. Rousseau, III, 155.

vait le mieux connaître toutes les circonstances de la vie de Molière : ce qui prouve au moins que si quelques erreurs se rencontrent dans ses Mémoires, ils n'en renferment pas moins beaucoup de vérités. Il faudrait une fatalité bien inconcevable pour que Baron eût toujours menti en parlant de son bienfaiteur, de son maître, de celui qui eut pour son enfance tous les soins d'un père, et pour sa jeunesse tout le dévouement d'un ami!

Les preuves de la coopération de Baron aux Mémoires de Grimarest sont nombreuses; en voici une entre vingt, tirée d'un ouvrage imprimé en 1739 [1]. « Quand « Molière était dans sa maison d'Auteuil avec Chapelle « et Baron, il était impossible de deviner ce qui se « passait entr'eux. Il a donc fallu que l'un des trois en « ait rendu compte. Or, *tout le monde sait* que Gri- « marest et Baron ont été en liaison particulière pen- « dant plusieurs années; cela suffit pour garantir la vé- « racité, et *j'ajoute* la bonne foi de l'historien. »

Un dernier mot décide tout : ces Mémoires tant critiqués contiennent les seuls documens un peu considérables que nous possédions sur Molière; et cela est si vrai, que la plupart de ceux qui les ont blâmés n'ont pu se dispenser de les copier. Voltaire lui-même, après avoir traité l'auteur avec le plus profond mépris, s'est vu réduit à l'humiliante nécessité de lui emprunter tout le fond de son propre ouvrage. Sa notice spirituelle, mais froide, mais écourtée, n'offre

[1]. Lettre de M..... au sujet d'une brochure intitulée : *Vie de Molière*.

rien de nouveau, rien de complet, rien qui révèle son auteur. Si tel a été le sort de Voltaire, que pouvons-nous espérer aujourd'hui, que toutes les traditions sur Molière sont éteintes?

Sans doute les mémoires sur la vie de ce grand poëte ne sont nullement exemts d'erreurs, et M. Aimé Martin le prouve par les notes qu'il y a jointes; mais enfin Grimarest a vu Molière; il a été l'ami de Baron, et ces circonstances donnent à son livre une place que le talent même de Voltaire n'a pu lui enlever. En un mot, l'ouvrage restera, parce qu'il est d'un contemporain, et nous n'avons plus qu'à rectifier ses erreurs et à réparer ses oublis.

Vous l'arrêtez dès son début, monsieur, et les fautes que vous lui reprochez vous paraissent tellement graves, que vous seriez tenté de ne plus regarder son témoignage que comme une simple conjecture qui mérite à peine quelque attention. Voici ce que dit notre auteur :

« M. de Molière se nommait Jean-Baptiste Poquelin;
« il était fils et petit-fils de tapissiers, valets de chambre
« du roi Louis XIII. Ils avaient leur boutique sous les
« piliers des Halles, dans une maison qui leur appar-
« tenait en propre. Sa mère s'appelait Boudet; elle était
« aussi fille d'un tapissier, établi sous les mêmes piliers
« des Halles. »

Vous trouvez beaucoup d'erreurs dans ce peu de mots. La mère de Molière, d'après les recherches de M. Beffara[1] et le registre de la paroisse Saint-Eustache

1. Dissertation sur Molière. Paris, 1821.

que je produis ici textuellement, s'appelait Marie Cresé. Boudet était le nom du beau-frère de Molière, qui avait peut-être pris l'établissement de Marie Cresé, sa belle-mère, et qui, témoignant avec elle en 1662, habita avec elle lorsqu'elle fut veuve. Cette origine de la méprise de Grimarest l'explique assez naturellement pour le faire excuser d'avoir confondu les deux noms.

Mais, continuez-vous, l'auteur du *Misantrope* n'est pas né dans une maison située sous les piliers des Halles. M. Beffara nous prouve par des actes authentiques qu'il est né dans une maison rue Saint-Honoré, près la croix du Trahoir. Cette erreur, encore moins importante que la précédente, dérive de la même source. La boutique de Cresé, devenue celle des Boudet, était peut-être sous les piliers des Halles, et la boutique des Poquelin, près la croix du Trahoir, n'en était pas tellement éloignée, que les deux maisons n'eussent pu facilement être confondues par Baron. Cette légère inexactitude n'est certainement pas de nature à faire croire qu'il a eu l'intention de tromper son ami.

M. Beffara nous assure que le père de Molière mourut dans la maison de son gendre, André Boudet, sous les piliers des Halles, devant la fontaine, en février 1669, et conjecture qu'il s'était retiré dans cette maison. En juin 1663, la jeune madame Boudet, sœur de Molière, y avait eu un enfant, dont sa mère avait été marraine, et elle y était morte en mai 1665[1]. Ces liaisons entre les familles Poquelin et Boudet ont sans

1. Dissertation de M. Beffara, 12.

doute trompé Baron, qui a lui-même trompé Grimarest. Cette double erreur est bien excusable.

Mais on en reproche une plus importante à Grimarest. Il dit[1] que Molière mourut le 17 février 1673, âgé de cinquante-trois ans, et en cela il est d'accord avec tous les biographes de Molière, sans en excepter Voltaire, d'après lesquels Molière est né en 1620. Au bout de cent cinquante-neuf ans, M. Beffara, infatigable lecteur des registres des paroisses de Paris, y découvre l'extrait baptistaire ainsi conçu dans ceux de la paroisse de Saint-Eustache :

« Du samedi 15 janvier 1622, fut baptisé Jean, fils « de Jean Pouguelin » (c'est ainsi qu'il est écrit), « tapis-« sier, et de Marie Cresé, sa femme, demeurant rue « Saint-Honoré; le parrain, Jean Pouguelin, porteur de « grains; la marraine, Denise Lescacheux, veuve de feu « Sébastien Asselin, vivant marchand tapissier. » Cet enfant est bien certainement Molière[2].

M. Beffara qualifie cet énoncé acte de naissance; mais il n'en donne nullement les motifs; il est arrivé souvent qu'on a baptisé des enfans plus de deux ans après leur naissance, et jamais un extrait baptistaire n'a dû recevoir la qualification d'acte de naissance, à moins que le tems de la naissance n'ait été spécifié dans l'acte : c'est ce qui n'a point eu lieu ici.

Mais, objecterez-vous, Jean Poquelin, deuxième du nom, fut fiancé et marié sur la paroisse de Saint-Eustache les 25 et 27 avril 1621, avec Marie Cresé, fille de Louis Cresé et de Marie Ancelin ou Asselin, marchand

[1]. Page clv de l'édition de M. Aimé Martin.
[2]. Dissertation de M. Beffara, 6.

tapissier, aux Halles. Il pouvait avoir de vingt-cinq à vingt-six ans.

Je ne puis contester ce fait. Mais je ne suis pas convaincu pour cela. Quelque respectable que soit la famille Poquelin, j'en connais qui le sont au moins autant, où il s'est fait ce que l'on appelle des mariages de conscience, c'est-à-dire postérieurs à la naissance du premier enfant. La tradition n'est donc pas sans vraisemblance, et n'est point démentie par l'extrait mortuaire de Molière[1], qui confirme au contraire la date donnée par Grimarest pour la mort de ce poète, et qui ne dit rien de son âge.

Nous voici parvenus au véritable objet de cette lettre, au mariage de Molière, fait avec dispense de deux bans, le 20 février 1662. Son épouse est qualifiée Armande-Grésinde Béjard, fille de feu Joseph Béjard et de Marie Hervé[2]. Louis Béjard et Madelène Béjard, frère et sœur de la mariée, ont signé l'acte, en quelque sorte clandestin, puisqu'il est fait avec dispense et que les époux sont fiancés et mariés tout ensemble, tandis que le père de Molière avait été marié sans dispense, que les fiançailles avaient précédé, tandisque dans le second mariage de mademoiselle Molière, que nous appellerions aujourd'hui madame Molière, les fiançailles ont précédé, ainsi que la publication des trois bans. Cette observation, assez peu importante par elle-même, paraîtra mériter plus d'attention à mesure que l'on approfondira tous les détails de l'acte prétendu.

[1]. Dissertation de M. Beffara, 16.

[2]. L'extrait du registre de ce mariage, découvert par M. Beffara, sera imprimé textuellement à la fin de cette lettre.

J'observerai d'abord que Madelène Béjard, qui figure ici avec sa prétendue sœur, était accouchée dès 1638 d'une fille appelée Françoise[1], ce qui la suppose née, au plus tard, l'an 1620. Or, celle qui prend ici le nom d'Armande-Grésinde, était née, selon son acte mortuaire, en 1645. Marie Hervé l'avait donc mise au monde vingt-cinq ans après sa sœur. La chose est sans doute possible, comme vous l'observez très-bien, et comme vous en donnez l'exemple. Il est fâcheux que M. Beffara, dans toutes ses recherches, n'ait pu trouver l'extrait baptistaire de cette Armande-Grésinde, pas plus que l'extrait mortuaire de Françoise. Peut-être en découvrirons-nous bientôt la raison.

Molière avait des rivaux, et conséquemment des ennemis. Il fit contr'eux, en 1663, une comédie, *l'Impromptu de Versailles*, où il attaqua vivement le jeu de ses rivaux du théâtre de l'hôtel de Bourgogne, et particulièrement celui de Montfleuri. Cet acteur en fut vengé très-légitimement, dites-vous fort bien[2], par une comédie intitulée *l'Impromptu de l'hôtel de Condé*, que son fils composa pour servir de représailles contre celle de Molière. L'auteur-acteur de la troupe du Palais-Royal y était tourné en ridicule; mais comme la pièce était mauvaise, Montfleuri regarda avec assez de raison la vengeance comme incomplète. Malheureusement pour sa cause et sa réputation, il crut que le meilleur moyen de répondre à celui qui l'avait attaqué, était de le calomnier. Il composa donc et présenta au roi

[1]. L'acte baptistaire sera aussi imprimé à la fin de cette lettre.
[2]. Page lxxxviii du supplément à la vie de Molière.

Louis XIV une requête dans laquelle il accusait Molière d'avoir épousé sa propre fille.

Comprend-on quelque chose à cette accusation quand on a lu l'acte de mariage dont nous venons de parler? Quoi? Molière aurait eu des liaisons intimes avec madame Béjard, née au plus tard en 1600, vingt ou vingt-deux ans avant lui? C'est ce qu'il est impossible de croire. Aussi n'expliquez-vous[1] cette horrible accusation qu'en supposant qu'on a confondu la prétendue Armande-Grésinde avec Françoise, fille de Madelène Béjard; et Molière avait effectivement eu de grandes liaisons avec Madelène dès l'an 1645, année de la naissance d'Armande-Grésinde, suivant l'âge qu'elle s'était donné. La réponse était toute simple. Si Armande-Grésinde était morte, il fallait en donner la preuve; si elle était vivante, il fallait la montrer, avec son extrait baptistaire, qui lui donnait pour père M. le comte de Modène.

Il paraît qu'on ne fit ni l'un ni l'autre. Car, en 1688, lorsque la veuve de Molière vivait encore, on imprima la vie de cette femme, alors mariée à Guérin[2], où l'on disait formellement qu'elle était « fille de la défunte « Béjard, comédienne de campagne, qui fesait la bonne « fortune de quantité de jeunes gens de Languedoc, « dans le tems de l'heureuse naissance de sa fille. C'est « pourquoi, » ajoute l'auteur, « il serait très-difficile, « dans une galanterie si confuse, de dire qui en était

1. Page lxxxviii du supplément à la Vie de Molière.
2. Dictionnaire de Bayle, art. Poquelin.

« le père; tout ce qu'on en sait est que sa mère assurait
« que, dans son déréglement, si on en exceptait Mo-
« lière, elle n'avait jamais pu souffrir que des gens de
« qualité, et que, pour cette raison, sa fille était d'un
« sang fort noble; c'est aussi la seule chose que la
« pauvre femme lui a toujours recommandée, de ne
« s'abandonner qu'à des personnes d'élite. On l'a crue
« fille de Molière, quoiqu'il ait été depuis son mari;
« cependant on n'en sait pas bien la vérité[1]. »

On voit qu'ici l'auteur, mieux instruit que Montfleuri le fils, mort en 1685, insiste peu sur la calomnie hasardée contre Molière, mais en fait connaître la cause en affirmant que la prétendue Armande-Grésinde était véritablement Françoise, fille et non sœur de la Béjard, qui, étant à peu près de l'âge de Molière, pouvait avoir eu quelques relations avec lui.

L'histoire de la Guérin fut réimprimée deux ans après, avec quelques légers changemens, sous cet autre titre : « les Intrigues amoureuses de M. de M****
« (Molière) et de Mad*** (la Guérin), son épouse. A
« Dombes, 1690, » in-12 de 120 pages[2].

La veuve de Molière a vécu dix ans après cette seconde publication. Elle pouvait ignorer la date précise de la naissance de son mari et la boutique où il était né; mais elle a su sans doute quelle était sa mère; elle en a pu parler à Baron et à Grimarest qui, en 1705, censure Bayle assez vivement. « Dans son Dictionnaire, »

1. Histoire de la Guérin, auparavant femme et veuve de Molière, 6.

2. Remarques critiques sur le dictionnaire de Bayle, par Joli. Paris et Dijon 1752, art Poquelin.

dit-il, « et sur l'autorité d'un mauvais roman, cet au-
« teur fait faire à Molière et à sa femme un personnage
« fort au-dessous de leurs sentimens, et éloigné de la
« vérité sur cet article-là. » Il s'est donc informé soigneu-
sement de ce que savaient sur un objet aussi impor-
tant Baron et la Guérin. Or voici ce qu'il nous dit[1] :

« Molière, en formant sa troupe, lia une forte amitié
« avec la Béjard (Madelène), qui, avant qu'elle le con-
« nût, avait eu une petite fille de M. de Modène, gen-
« tilhomme d'Avignon, avec qui j'ai su, par des témoi-
« gnages très-assurés, que la mère avait contracté un
« mariage caché. Cette petite fille, accoutumée avec
« Molière, qu'elle voyait continuellement, l'appela son
« mari dès qu'elle sut parler; et à mesure qu'elle crois-
« sait, ce nom déplaisait moins à Molière; mais cela ne
« paraissait à personne tirer à aucune conséquence. La
« mère ne pensait à rien moins qu'à ce qui arriva dans
« la suite; et, occupée seulement de l'amitié qu'elle
« avait pour son prétendu gendre, elle ne voyait rien
« qui dût lui faire faire des réflexions. »

Ici nous sommes obligés d'abandonner l'acte clandes-
tin du mariage de Molière, qui ne s'accorde avec au-
cun de ces faits, tandis que celui de la naissance de
Françoise y cadre parfaitement. Molière ne se lia avec
les Béjard qu'en 1645; la petite Françoise n'avait que
six ou sept ans; elle savait à peine parler. La prétendue
Armande-Grésinde naquit cette année; la calomnie de
Montfleuri pouvait se soutenir dans cette hipothèse; mais
Grimarest la détruit complètement; il nous fait con-

1. Page xxxiv dans l'édition de M. Aimé Martin.

naître le nom du véritable père ; il fixe l'époque de la naissance ; si Molière n'a pas parlé comme lui, il y a sans doute quelque intérêt qui s'y est opposé ; c'est ce que nous éclaircirons dans la suite : il faut auparavant compléter le récit de Grimarest en examinant comment il raconte le mariage de Molière.

« On ne pouvait, » dit Grimarest[1], « souhaiter une
« situation plus heureuse que celle où il était à la Cour
« et à Paris depuis quelques années. Cependant il avait
« cru que son bonheur serait plus vif et plus sensible
« s'il le partageait avec une femme ; il voulut remplir la
« passion que les charmes naissans de la fille de la Bé-
« jard avaient nourrie dans son cœur à mesure qu'elle
« avait crû. Cette jeune fille avait tous les agrémens
« qui peuvent engager un homme, et tout l'esprit né-
« cessaire pour le fixer. Molière avait passé, des amu-
« semens que l'on se fait avec un enfant, à l'amour le
« plus violent qu'une maîtresse puisse inspirer ; mais il
« savait que la mère avait d'autres vues qu'il aurait de
« la peine à déranger. C'était une femme altière et peu
« raisonnable lorsqu'on n'adhérait pas à ses sentimens ;
« elle aimait mieux être l'amie de Molière que sa belle-
« mère : ainsi il aurait tout gâté de lui déclarer le des-
« sein qu'il avait d'épouser sa fille. Il prit le parti de le
« faire sans en rien dire à cette femme ; mais comme
« elle l'observait de fort près, il ne put consommer son
« mariage pendant plus de neuf mois : c'eût été risquer
« un éclat qu'il voulait éviter sur toutes choses, d'au-
« tant plus que la Béjard, qui le soupçonnait de quel-

1. Page lvii de l'édition de M. Aimé Martin.

« que dessein sur sa fille, le menaçait souvent en femme
« furieuse et extravagante de le perdre, lui, sa fille et
« elle-même, si jamais il pensait à l'épouser; cependant
« la jeune fille ne s'accommodait point de l'emportement
« de sa mère, qui la tourmentait continuellement, et
« qui lui fesait essuyer tous les désagrémens qu'elle
« pouvait inventer; de sorte que cette jeune personne,
« plus lasse, peut-être, d'attendre le plaisir d'être femme,
« que de souffrir les duretés de sa mère, se détermina
« un matin de s'aller jeter dans l'appartement de Mo-
« lière, fortement résolue de n'en point sortir, qu'il ne
« l'eût reconnue pour sa femme; ce qu'il fut contraint
« de faire. Mais cet éclaircissement causa un vacarme
« terrible; la mère donna des marques de fureur et de
« désespoir, comme si Molière avait épousé sa rivale,
« ou comme si sa fille fût tombée entre les mains d'un
« malheureux. Néanmoins il fallut bien s'apaiser; il
« n'y avait point de remède, et la raison fit entendre
« à la Béjard que le plus grand bonheur qui pût ar-
« river à sa fille était d'avoir épousé Molière. »

Rien assurément n'est plus circonstancié que ce ré-
cit; et pour lui donner le nom de conjecture, il faut
ne l'avoir pas lu. Peut-être, quoique éditeur de Mo-
lière, n'avez-vous fait que parcourir l'écrit de Grima-
rest. Voltaire et Chamfort, dont vous avez inséré les
écrits dans votre édition, ne l'ont cependant point con-
testé. M. Beffara est le premier qui, au bout de cent
cinquante-neuf ans, est venu démentir cette tradition
bien reconnue par la production de l'acte curieux que
nous devons à ses recherches; et vous-même, monsieur,
entraîné par une habitude constante de vos devanciers,

vous avez dit[1] que Madelène Béjard était belle-mère de Molière; que mademoiselle du Croisy était sa tante[2], et que Béjard le jeune était son oncle[3]. Vous corrigez tout cela dans l'errata qui est à la fin de votre dernier volume; mais enfin vous l'avez dit. Ce sera donc vous-même que je justifierai aussi, si je prouve que Grimarest a eu raison, et que Molière a épousé la fille du comte de Modène et de Madelène Béjard. Pour cela il faut des recherches que Grimarest n'avait pas faites; il a très-bien connu la mère de mademoiselle Molière; mais il n'a su que le nom de son père, qui, étant mon compatriote, a fixé davantage mon attention. C'est de lui que je vais vous parler.

La famille de Raimond, dont il descendait, est une des plus distinguées du comté Vénaissin. On peut voir son article dans l'Histoire de la noblesse de cette province, en quatre volumes in-4°, composée par Pithon-Curt, et imprimée à Paris en 1750. Le père de celui dont il est ici question, fils de Laurent Raimond de Mormoiron et de Françoise de Gautier de Girenton[4], s'appelait François Raimond de Mormoiron. Il acheta la terre de Modène de Marie Raimond de Montlaur, sa cousine, et en prit le nom pour se distinguer de plusieurs autres branches de sa maison. Il épousa, par contrat passé à Carpentras le 23 février 1602, Catherine d'Alleman, fille d'Élie, co-seigneur de Châteauneuf, et d'Isabelle Giraud. L'année suivante 1603, les états du comté Vénaissin le députèrent vers le roi Henri IV

1. III, 8 de l'édition de Lheureux, note 4.
2. Id., 9, note 3.
3. Id., 53.
4. Histoire de la noblesse du comté Vénaissin, III, 18.

pour se plaindre de ce qu'après la chûte d'une partie du pont d'Avignon, les officiers du Languedoc avaient interdit le commerce entre cette province et les sujets du pape. De retour dans sa patrie, François de Raimond eut de sa jeune épouse plusieurs enfans [1], dont l'aîné, Esprit de Raimond de Mormoiron, naquit à Sarrians, village assez considérable situé dans le comté Vénaissin, à deux lieues de Carpentras, le 19 novembre 1608 [2]; c'est celui dont il est ici question. Son père, le baron de Modène (François de Raimond) s'attacha à la maison de Montmorenci [3], et s'introduisit par ce moyen à la Cour de Marie de Médicis, mère de Louis XIII, avec lequel était élevé le jeune de Luines, dont Modène était oncle maternel à la mode de Bretagne, en sorte qu'il l'appelait son neveu. Voici le tableau de leur parenté :

Étienne de Rodulf, seigneur de Limans, Lirac, etc.,
eut de Madelène de Cèva [4] :

I.	I.
Honoré de Rodulf, seigneur de Limans, eut de Louise de Bénau-Villeneuve :	Jeanne de Rodulf eut de François Gautier de Girenton, seigneur de Lirac :
II.	II.
Anne de Rodulf eut d'Honoré d'Albert, seigneur de Luines, co-seigneur de Mornas :	Françoise de Gautier de Girenton eut de FRANÇOIS de Raimond-Mormoiron :
III.	III.
CHARLES d'Albert, duc de Luines.	Esprit de Raimond de Modène.

1. Histoire de la noblesse du comté Vénaissin, d'Avignon et de la principauté d'Orange, III, 19.

2. Id, 20. Voyez aussi l'Histoire manuscrite de Pernes, par Giberti, généalogie des Raimond. J'ai une copie de cet ouvrage, dont l'original est à la bibliothèque de Carpentras.

3. Histoire de Louis XIII, par le Vassor, III, 114.

4. Voyez sur la maison de Rodulf, Pithon-Curt, III, 98, et sur

Ce fut par les conseils de son oncle que le jeune de Luines parvint à perdre le maréchal d'Ancre, et à obtenir la faveur de Louis XIII. Modène était son confident le plus intime[1]. Il en profita pour placer son fils aîné auprès de Gaston, duc d'Anjou, frère unique du roi, né le 25 avril 1608[2], et conséquemment la même année que le jeune Esprit de Raimond.

La reine-mère, Marie de Médicis, à qui le maréchal devait son élévation, perdit tout son crédit après la mort de son favori, et fut obligée de se retirer à Blois. Le duc de Rohan voulut la réconcilier avec Luines; Modène s'y opposa, et la dépeignit à son neveu comme une ennemie avec laquelle il ne pourrait jamais rester uni. Il lui conseilla de s'attacher plutôt au prince de Condé, que la reine avait fait mettre en prison, en sorte que le nouveau ministère n'était coupable en rien de cette disgrace. Quoique le duc de Montmorenci, ancien protecteur de Modène, eut épousé une parente de la reine, François de Raimond crut devoir conseiller Luines selon l'intérêt réel de ce favori, plutôt que selon ses premières liaisons[3]. Il fut récompensé

celle d'Albert de Luines, id, IV, 136. Étienne de Rodulf eut encore pour fils Louis de Rodulf, seigneur de Saint-Paulet, duquel descend la maison de Fortia d'Urban, alliée par cette raison aux maisons de Luines et de Modène. En effet, Françoise de Rodulf, petite-fille de Louis, épousa Clément de la Sale, et fut mère de Gabrielle de la Sale, dont je descends, et dont la succession m'a été adjugée par un jugement très-solennel. Voyez Pithon-Curt, III, 112.

1. Histoire du règne de Louis XIII, par le Vassor, III, 4.
2. Id., 5.
3. Id., 113 et 114. Voyez les mémoires de Rohan.

par la charge de conseiller d'état, qui lui fut donnée le 25 juillet 1617. Le 11 septembre suivant, il assista au mariage de son neveu avec Marie de Rohan-Montbazon [1].

L'année suivante, 1618, Luines voulut donner à son oncle un témoignage public de sa confiance dans une occasion très-importante. Le duc de Savoie, sous la médiation de la France, avait conclu avec le roi d'Espagne un traité qui n'était point exécuté. Louis XIII crut reconnaître que la lenteur et les difficultés des ministres d'Espagne en Italie étaient fondées sur cette opinion, que la France, pleine de factions et de jalousies au-dedans, n'était pas en état de faire passer assez de troupes en Italie pour réduire le roi d'Espagne à tenir exactement ce qu'il avait promis dans les derniers traités. Louis, chagrin de ne pas voir la fin de tant d'embarras, envoya, en qualité d'ambassadeur extraordinaire à Turin, Modène, confident de son favori. Modène devait conjurer Charles-Emmanuel au nom du Roi, de faire tout ce que Sa Majesté lui proposerait, et de mettre une bonne fois les Espagnols hors d'état de chicaner sur quoi que ce fût. Le Roi promettait au duc que si don Pedro de Tolède, gouverneur de Milan, refusait après cela d'exécuter les paroles données et les traités faits, Sa Majesté irait l'y contraindre elle-même, et reprendre les places que les Espagnols avaient prises en Piémont.

Le baron de Modène se joignit au comte de Béthune, ambassadeur ordinaire, pour faire de nouvelles ins-

[1]. Histoire de la noblesse du comté Vénaissin, III, 19.

tances à don Pedro, qui les éluda toujours avec des excuses frivoles, comme il avait fait jusqu'alors. Louis en fut irrité. Il manda le duc de Montéléone, ambassadeur de Sa Majesté catholique, et lui dit avec assez de hauteur et de fierté. « Monsieur l'ambassadeur, je
« sais la véritable cause de la lenteur du gouvernement
« de Milan à donner satisfaction au duc de Savoie mon
« oncle. On a fait accroire[1] au roi votre maître que je
« n'oserais sortir de mon royaume pour secourir mes
« alliés. Je veux bien qu'il sache que mes affaires ne
« sont pas en aussi mauvais état qu'il se l'imagine. Mais
« quand tout devrait se bouleverser en mon absence,
« rien ne m'empêchera de passer les monts et d'aller
« contraindre le roi votre maître à tenir la parole qu'il
« m'a donnée, et dont M. le duc de Savoie s'est contenté
« à ma considération. »

Louis disait quelquefois encore devant ses courtisans, afin qu'on le rapportât à l'ambassadeur d'Espagne : « Si
« le roi catholique ne rend pas Verceil, comme il me
« l'a promis, je serai obligé de lui déclarer la guerre.
« Si nous en venons là, je veux que le maréchal de
« Lesdiguières me mette l'épée à la main[2]. »

On sent tout l'avantage que de semblables discours devaient donner à la négociation de laquelle était chargé le baron de Modène, et il sut en profiter. Quand le gouverneur de Milan se vit poussé à bout : « Accomplissons ce

1. Histoire de Louis XIII, par le Vassor, III, 179. Voyez l'Histoire du connétable de Lesdiguières, liv. IX, chap. IX et X.

2. Histoire de Louis XIII, par le Vassor, III, 180.

« malheureux traité, » dit-il en frémissant de colère et de rage ; « je ne sais par quelle fatalité le ciel et la terre « conspirent à le faire exécuter. » Verceil fut donc rendu au duc de Savoie ; et la paix, du moins en apparence, fut rétablie en Italie[1]. Don Pedro de Tolède fut rappelé en Espagne, et le duc de Féria fut nommé gouverneur de Milan[2].

Le duc de Savoie, reconnaissant de ce bienfait, voulut s'unir plus étroitement au jeune roi. Il en fit les premières ouvertures à Béthune et à Modène, ambassadeurs de Sa Majesté très-chrétienne en Italie. Il leur proposa le mariage de Victor-Amédée, son fils, prince de Piémont, avec madame Christine de France, sœur du roi. Modène en écrivit à son neveu. Il représenta vivement au Conseil du Roi, de concert avec le maréchal de Lesdiguières, que le duc de Savoie ne pouvait demeurer entre deux puissances telles que la France et l'Espagne, sans se lier avec l'une ou l'autre pour assurer sa fortune et pour se mettre à couvert des entreprises de ses ennemis ; qu'il était de [3] l'honneur du roi de ne pas souffrir que le duc cherchât un autre appui que celui de la couronne de France ; que le roi ne pouvant faire aucune entreprise solide du côté de l'Italie sans que le duc y entrât, il importait à Sa Majesté de mettre ce prince dans les intérêts de la France ; enfin, que le feu roi (Henri IV) avait si bien connu la force de ces raisons, qu'avant sa mort il avait commencé

1. Histoire de Louis XIII, par le Vassor, III, 188. Voyez Nani, *dell' Historia Veneta*, à la fin du liv. III.
2. Id., 189.
3. Id., 242.

à traiter le mariage de madame Élisabeth, sa fille aînée, avec le prince de Piémont.

La brigue des Espagnols traversa la conclusion de cette affaire autant qu'il lui fut possible. Ils craignaient que le roi ne prît des liaisons trop étroites avec un prince qui se déclarait leur ennemi irréconciliable. Les Espagnols trouvaient partout Charles-Emmanuel opposé à leurs intérêts en Italie, en France, en Allemagne. Cependant le mariage de Christine avec Victor-Amédée fut conclu. La correspondance de Modène avec Luines servit beaucoup à déconcerter les intrigues de Montéléone, ambassadeur d'Espagne. Maurice, cardinal de Savoie, vint à Paris avec une suite magnifique demander la fille de France de la part du duc de Savoie et du prince de Piémont. Il devait traiter des conditions du mariage. Il fut reçu avec tous les honneurs dûs à sa naissance. On lui prodigua tous les divertissemens imaginables. Sa négociation fut plus longue qu'il ne pensait. Louis XIII voulut garder de grands ménagemens avec le roi d'Espagne. Du Fargis fut envoyé à Madrid pour avoir l'agrément de Sa Majesté catholique. On exigea encore que Charles-Emmanuel fît demander le consentement du roi Philippe[1] son beau-frère. Tant de bienséances qu'il fallut observer furent cause que l'affaire ne se consomma que l'année suivante 1619, lorsque la reine-mère fut délivrée, par le duc d'Épernon, de l'espèce de prison où elle vivait à Blois[2]. Le baron de Modène resta donc à Turin, où il trouva le moyen

1. Histoire de Louis XIII, par le Vassor, III, 243.
2. Id., 244.

de se rendre utile à son neveu dans cette occasion importante.

Marie de Médicis sentait qu'elle ne devait rien négliger pour écarter Luines des Conseils de son fils. Elle demanda au prince de Piémont ses bons offices auprès du roi. Mais cette princesse, mal instruite, ignorait qu'un ministre vigilant s'occupait des intérêts directement opposés aux siens. Le duc de Savoie et son fils ne souhaitaient nullement de la voir rentrer dans sa première autorité. Charles-Emmanuel était trop mécontent d'elle. Il prenait des engagemens si contraires aux intérêts de la maison d'Autriche, qu'il était bien aise que le roi de France eût éloigné de son Conseil une mère qu'il trouvait trop facile à se laisser surprendre par la Cour de Rome et par celle de Madrid. Marie de Médicis jugea, par la réponse que lui fit Victor-Amédée, qu'elle ne devait rien attendre de Charles-Emmanuel, ni de la maison de Savoie. « Je « suis bien fâché, madame, » lui dit le prince de Piémont[1], dont la lettre paraissait dictée par le baron de Modène, « de ce que vous êtes sortie de Blois dans « la pensée que vous n'y étiez pas en sûreté, et que « vous ne pouviez pas déclarer au roi les désordres « que vous vous figurez dans l'État. Cette résolution « ne vient pas, à mon avis, de Votre Majesté. Son « naturel est trop bon et son jugement est trop so- « lide. C'est un artifice de certaines gens qui craignent « votre réconciliation avec le roi, et qui espèrent

1. Histoire de Louis XIII, par le Vassor, III, 326. Voyez le Mercure français, 1619.

« profiter de la mésintelligence de Vos Majestés. Il est
« certain, et je puis l'assurer, que vous jouissiez
« d'une entière liberté à Blois, et qu'on ne peut rien
« ajouter à la tendresse que le roi a pour vous. Ses
« actions publiques et particulières répondent à la
« grande réputation qu'il s'est acquise dans l'Europe,
« et à l'estime qu'on y a conçue de sa vertu et de sa
« générosité. Outre les effets que toute la chrétienté
« en a sentis, je remarque encore tous les jours de
« nouvelles preuves des rares qualités du roi. Il agit
« dans son Conseil entre les anciens ministres du roi
« son père, avec un jugement si exquis, avec une jus-
« tice si exacte, avec un courage si ferme, que tous
« ceux qui le voient en sont ravis d'admiration. Dieu,
« qui a comblé le roi de tant de graces extraordi-
« naires, veut bénir son règne, et le rendre encore
« plus glorieux que celui de ses ancêtres. L'amour que
« j'ai pour la vérité m'oblige à publier ce que je con-
« nais par ma propre expérience[1]. »

Cette lettre fit impression sur l'esprit de la reine-mère, et plus encore une conférence qu'elle eut avec le prince de Piémont, devenu son gendre[2]. La mère et le fils se réconcilièrent sans que Luines perdît rien de son crédit. Il fut créé duc et pair au mois d'août 1619, et cette nomination ayant augmenté le nombre de ses ennemis, ils parvinrent à détacher de lui Marie de Médicis. Alors Modène, toujours occupé de son neveu, alla souvent à Vincennes, où Marie avait fait enfermer

[1]. Histoire de Louis XIII, par le Vassor, III, 327.
[2]. Id., 393.

le prince de Condé. Il promit à ce prince sa liberté s'il s'engageait à témoigner sa reconnaissance. La princesse de Condé et Rochefort, pour qui le prince avait beaucoup d'amitié, eurent la permission de le voir autant qu'il leur plairait. Cet adoucissement fut le présage d'une liberté complète, que le prince obtint[1], et Luines reçut le collier de l'ordre du Saint-Esprit le 31 décembre de la même année 1619[2]. Modène fut nommé conseiller au Conseil des Finances le 7 janvier 1620; au mois de mars suivant, le roi lui donna la charge de grand-prévôt de France, vacante par la démission de Joachim de Bellengreville[3]. Il était très-connu à la Cour, où on l'appelait le gros Modène. Il suivit le roi dans toutes ses expéditions, ainsi que nous l'avons dit, et sa qualité de grand-prévôt lui donnait la direction des exécutions militaires. On peut citer celle des malheureux habitans de Nègrepelisse, qui eut lieu en 1622[4].

Son fils, dont il s'agit ici, fut élevé page de Monsieur, (Gaston) frère du roi Louis XIII, duquel il devint un des chambellans, vraisemblablement lors de son mariage, dont le contrat fut signé le 19 janvier 1630 avec Marguerite de Labaume, veuve d'Henri de Beaumanoir,

1. Histoire de Louis XIII, par le Vassor, III, 464.

2. Histoire de la noblesse du comté Vénaissin, IV, 171.

3. Id., III, 19. Sur les prétentions que les ennemis du duc de Luines attribuaient au baron de Modène, et sur la manière dont le connétable fit donner à son oncle la grande prévôté de l'hôtel; voyez le « Recueil « des pièces les plus curieuses faites pendant le règne du connétable M. de « Luines. » Quatrième édition, 1628, 338 et 474.

4. Histoire de Louis XIII, IV, 426.

marquis de Lavardin, gouverneur du Maine et du Perche, et fille de Rostain de la Baume, comte de Suze et de Rochefort, maréchal de camp, et de Madelène de Lettes des Prés de Montpézat, sa première femme[1]. Cette dame, qui s'était mariée pour la première fois en 1614[2], devait être beaucoup plus âgée que son second époux. Elle en eut cependant un fils, né vraisemblablement en 1630, qui fut nommé Gaston par Monsieur, duc d'Orléans, et qui porta le titre de baron de Gourdan. La mère ne survécut pas long-tems à cet accouchement tardif. Le père, encore bien jeune, puisqu'il devait avoir alors vingt-trois ans, se remaria peu de tems après avec Madelène l'Hermite de Souliers, en Limousin[3], de laquelle il n'eut pas d'enfans. Il paraît que le comte de Modène (c'est le titre qu'il prenait sans doute pour se distinguer de son père, ou parce que le pape avait érigé sa terre en comté), contracta ces deux mariages par déférence pour son père plu-

[1]. Histoire de la noblesse du comté Vénaissin, I. Paris, 1743, 135, art. la Baume.

[2]. Histoire généalogique de la maison de France, par le père Anselme, art. du maréchal de Lavardin.

[3]. Pierre d'Oultreman a fait imprimer à Valenciennes, in-12, 1632, un « Traité des dernières croisades pour le recouvrement de la Terre-Sainte, » auquel est ajoutée la vie de Pierre l'Hermite, chef et conducteur des dernières Croisades. Il a fait réimprimer ce traité à Paris en 1645, aussi in-12, en y joignant une suite généalogique des l'Hermite, seigneurs de Souliers. (Moréri. Paris, 1759, art. d'Oultreman.) Voyez aussi la Biographie universelle, art. Oultreman. On verra plus bas que selon madame Dunoyer, Madelène l'Hermite était fille d'un Tristan l'Hermite, qu'elle appelle fameux.

tôt que par inclination. Le prince auquel il était attaché et qui était du même âge que lui, ne lui donnait pas de bons exemples. Les mœurs de ce tems-là se ressentaient encore de la licence des guerres civiles ; elles n'avaient pas encore à beaucoup près la décence qu'elles acquirent sous le beau siècle de Louis XIV. Gaston, né avec de l'esprit et une humeur facile et douce, ne respectait pas toujours les convenances de son rang. Il s'avilissait quelquefois par la fréquentation d'hommes obscurs ou de femmes perdues[1]. Le jeune Modène suivit cet exemple, et s'attacha à la fille d'un simple bourgeois de Paris, appelée Madelène Béjard, connue dès ce tems-là par son goût pour le plaisir. Il eut de cette femme une fille qu'il fit tenir sur les fonts de batême par son fils Gaston, âgé d'environ sept ans, et représenté par son beau-frère l'Hermite de Vauselle[2]. La mère de Madelène Béjard, appelée Marie Hervé, fut la marraine de l'enfant, à qui elle donna le nom de Françoise. Le père prit alors dans l'acte de célébration du batême le titre d'écuyer, que lui donna sûrement son gendre futur pour le rapprocher de lui. Peut-être, en effet, M. de Modène eut-il la faiblesse de promettre d'épouser cette Madelène, s'il devenait veuf un jour[3].

1. C'est ainsi que s'exprime le Dictionnaire universel à l'article Gaston. Voyez les mémoires du tems.

2. Dissertation sur J.-B. Poquelin-Molière, par L. F. Beffara. Paris, 1821, 31. On trouvera cet extrait batistaire à la suite de cette lettre.

3. On a vu que Grimarest (Vie de Molière), dit qu'ils avaient contracté un mariage caché. On trouvera cette vie dans l'édition des OEuvres de Molière. Paris, 1716, I. Dissertation, 20.

Mais on sait ce que valent ces sortes d'engagemens. Le comte de Modène eut bientôt des occupations plus sérieuses. Après avoir imité Gaston dans ses faiblesses amoureuses, il ne fut sans doute pas étranger aux intrigues politiques dont la France fut agitée sous le règne de Louis XIII. D'ailleurs il avait été trop attaché à la famille du connétable de Luines pour n'être pas ennemi du cardinal de Richelieu. Il se jeta dans le parti du comte de Soissons, et entra dans cette ligue fameuse qui prit le nom spécieux de « Ligue confédérée pour la paix uni- « verselle de la chrétienté. » On sait que ce prince fut tué le 6 juillet 1641, à la bataille de la Marfée, près de Sédan, entre les bras de la victoire [1]. Il fut remplacé par le jeune duc de Guise (Henri II de Lorraine), digne d'être chef du parti par son esprit et son courage [2]. Modène s'attacha à lui; et comme il avait six ans de plus, Guise profita quelquefois de son expérience. L'inflexible Richelieu ne pouvant le punir, s'en prit à son père. Non seulement le baron de Modène, en 1642, fut obligé de se démettre de la charge de grand-prévôt de France en faveur de Georges de Mouchi d'Hocquincourt; mais Richelieu le fit exiler à Avignon, où il mourut le 25 août 16... Il y fut inhumé dans la chapelle des Pénitens-Gris, à côté du maître-autel, où l'on voyait encore son épitaphe avant la révolution [3].

Le duc de Guise fut traité plus sévèrement. Mais pen-

1. L'Art de vérifier les dates, édit. in-8°, VI, 256.
2. Biographie universelle, XIX, 199, art. Guise.
3. Histoire de la noblesse du comté Vénaissin, III, 19.

dant que ce prince était condamné dans sa patrie à avoir la tête tranchée, il se rendit à Bruxelles, pour commander les troupes confédérées de la maison d'Autriche contre la France. Ce fut là qu'il unit son sort à celui d'Honorée de Berghes, veuve du comte de Bossut; mais après la mort de Richelieu, il fit la paix avec la Cour de France, en 1643, et revint en France. Il oublia son épouse au milieu des plaisirs de la capitale. Modène, revenu à Paris, ne fut sans doute pas plus fidèle à Madelène Béjard, livrée à une société qu'il ne connaissait point. Le principal objet des attachemens de cette fille était le fils d'un tapissier, qu'elle engagea dans une troupe de comédie formée par elle en 1645. C'est le célèbre Molière.

C'était assez la coutume dans ce tems-là, dit Grimarest[1], de représenter des pièces entre amis. Quelques bourgeois de Paris formèrent une troupe, dirigée par Madelène Béjard et ses frères, de laquelle Molière était. Ils jouèrent plusieurs comédies pour se divertir; mais ces bourgeois croyant qu'ils étaient devenus bons acteurs, voulurent tirer parti de leur talent. Ils s'occupèrent sérieusement des moyens d'exécuter leur dessein, et, après avoir pris toutes leurs mesures, la troupe, connue sous le nom d'illustre théâtre, débuta sur les fossés de la porte de Nesle, aujourd'hui la rue Mazarine. N'ayant obtenu aucun succès, elle traversa la Seine, et ouvrit un théâtre au port Saint-Paul. De là, elle revint au faubourg Saint-Germain, et s'établit au jeu de paume de la Croix-Blanche. Mais cette même

1. Dans l'édit. de M. Aimé Martin, xxx.

année, 1645, Molière quitta Paris, et parcourut la province avec sa troupe. Il y resta quatre ou cinq ans pour se perfectionner dans son art[1].

La Béjard s'unit à lui pour le reste de sa vie. Le comte de Modène, ainsi débarrassé d'une famille qui lui était devenue presque étrangère, s'occupa principalement de son fils, jeune homme plein d'esprit et de mérite, dont on admirait la facilité à s'exprimer, mais qui malheureusement mourut fort jeune[2]. Le frère du comte de Modène, marié deux fois, eut quatre garçons, et continua ainsi la postérité de cette maison distinguée[3].

Le duc de Guise voulant prendre une nouvelle épouse, Modène s'y opposa, et s'efforça de modérer sa passion. N'ayant pu y réussir, il partit avec lui de Paris pour Rome vers la fin de l'année 1646, afin de faire casser le mariage du duc avec une femme qui le gênait[4]. Le succès ne couronna point les espérances de ce prince; mais son séjour dans la capitale du monde chrétien s'étant prolongé à cette occasion, il s'y trouvait encore lorsque les Napolitains, mécontens du duc d'Arcos, qui gouvernait alors les Deux-Siciles pour le roi d'Espagne Philippe IV, se révoltèrent contre lui. Ces rebelles sentant qu'ils avaient besoin d'un chef qui leur procurât l'appui de la France[5], s'adressèrent au duc

1. Note de M. Aimé Martin, XXXII de sa Vie de Molière.
2. Histoire manuscrite de Pernes, par Giberti.
3. Hist. de la noblesse du comté Vénaissin, III, 22.
4. Hist. des révolutions de Naples, par le comte de Modène, II, 69.
5. L'Art de vérifier les dates. Paris, 1819, XVIII, 288. Histoire des rois des Deux-Siciles, par d'Égly. Paris, 1741, IV, 195.

de Guise, par l'intervention de Modène, qui lui rappela qu'il descendait des anciens rois de Naples[1], et que cette entreprise était digne de lui. Le cardinal Mazarin promit de la favoriser. Sans attendre la flotte qui devait venir de Provence, le duc[2] partit de Rome le 13 novembre 1647, avec sa suite, composée de vingt-deux personnes, parmi lesquelles était Modène[3], et s'embarqua le lendemain au port d'Ostie, à quatre heures du matin, avec sa petite flotte, sur laquelle toute sa suite était distribuée[4]. Cette petite flotte était composée de felouques napolitaines, sur l'une desquelles il arriva seul le 15 novembre à Naples. Il entra dans cette capitale au milieu des acclamations du peuple[5]. Dès le 17, le cardinal Filomarino, archevêque de la ville, bénit dans la cathédrale la riche épée de généralissime qui fut donnée au duc[6]. Dans l'acte de fidélité que Guise prêta en cette occasion au nouveau gouvernement, il

1. Il descendait d'Yolande d'Anjou, fille du roi René.
2. Histoire des révolutions de Naples, par Modène, II, 245.
3. Mademoiselle de Lussan le qualifie baron de Modène, cadet d'une bonne maison de Picardie, qui s'était attaché au duc. On voit qu'il y a erreur dans cette qualification, puisque le comté Vénaissin, où Modène était né, ne tient nullement à la Picardie. Quant au titre de baron, c'est celui que lui donnent aussi toujours les Mémoires de M. de Guise. Paris, 1668, in-4°. J'ai préféré celui que donne Pithon-Curt.
4. Hist. de la révolution de Naples, par mademoiselle de Lussan, II, 319.
5. Histoire des révolutions de Naples, par le comte de Modène, II, 245.
6. Hist. de la révol. de Naples, par mademoiselle de Lussan, II, 359.

prit la qualité de « généralissime des armées de la ré-
« publique, et défenseur de la liberté du peuple[1]. »

J'ai dit qu'il était arrivé seul. Treize felouques, parties d'Ostie avec la sienne, entrèrent le soir même du 17 dans le port de Naples[2], et sur elles tous les officiers qui avaient suivi le duc. Ces felouques avaient retardé deux jours de plus que celles du duc. La manière dont il avait été reçu à Naples lui donnait lieu de s'applaudir du parti qu'il avait pris de les devancer et de tout risquer pour aborder le 15.

Ces treize felouques avaient été long-tems poursuivies par quelques galères espagnoles, mais inutilement. Le comte de Modène avait même arrêté six Espagnols qui s'étaient avancés pour le reconnaître dans une petite île où il avait relâché[3].

Le duc de Guise enleva presque toute l'autorité au chef du parti populaire Annèse; mais celui-ci, comme chef suprême, était le maître des finances. Le duc, sentant qu'il avait besoin de faire une levée de soldats, reconnut qu'il était impossible d'y réussir sans argent. Le trésor public n'en manquait pas; mais Annèse n'était pas disposé à l'ouvrir en faveur du duc, qui l'avait privé de presque toute la direction du militaire, et il manœuvrait secrètement pour la recouvrer. Ce fut le comte de Modène qui fut chargé de négocier avec lui.

Modène avait de l'esprit, de la bonne foi et de la

[1]. Histoire de la révol. de Naples, par mademoiselle de Lussan, 360, et par le comte de Modène.

[2]. Histoire de la révol. de Naples, par mademoiselle de Lussan, III, 3.

[3]. Id., III, 4.

droiture. Il alla trouver Annèse et le pria sans aucun détour de faire donner au duc l'argent qu'il fallait pour des levées dont la nécessité était reconnue. Le prince, qui voulait[1] ménager les esprits, conserver l'amour et la confiance des peuples, ne demandait qu'une avance, et offrait des lettres de change sur Paris pour la somme dont il avait besoin. La réponse d'Annèse à Modène ne fut qu'une plainte très-vive des procédés du duc, qu'il regardait comme son ennemi. C'est faire l'éloge de Modène que de dire qu'il n'en réussit pas moins dans l'objet de sa mission. Il désabusa Annèse, lui persuada qu'il se trompait, et lui fit sentir que le duc n'étant venu à Naples qu'à sa prière, leurs intérêts communs exigeaient qu'ils vécussent toujours ensemble dans l'union la plus intime.

Annèse, convaincu et gagné, accepta les lettres du prince, qui n'étaient rien moins que de l'argent comptant, et lui fit délivrer cent mille écus. Le[2] duc ordonna aussitôt une levée de cinq mille hommes, savoir une compagnie de dragons et trois régimens d'infanterie. Toutes ces levées se firent avec une extrême facilité[3], et le premier des trois régimens fut donné à Modène[4].

Prêt à se mettre en campagne, le duc jugea nécessaire de remplir la charge de mestre-de-camp général, qui

1. Histoire de la révolution de Naples, par mademoiselle de Lussan, III, 28.
2. Id., 29.
3. Id., 30.
4. Id., 31.

devait être à peu près comme le lieutenant-général du prince. Le duc la destinait au chevalier de Guise, son frère; l'importance et l'autorité de cette charge exigeant qu'il ne la confiât qu'à quelqu'un sur qui il pût compter et d'une naissance à se faire respecter.

Il y avait peu d'apparence que le chevalier arrivât assez promtement à Naples pour l'exercer. Au défaut de ce prince [1], ne pouvant la confier à un seigneur napolitain, ceux qu'il aurait pu choisir étant du parti des Espagnols ou de celui de la noblesse, il fut réduit à choisir un Français. Deux de ceux qui l'avaient suivi la désiraient avec ardeur. Le premier était le comte de Modène, homme de qualité, brave, habile [2] militaire, sage et si prudent, qu'il s'était déjà fait aimer de la plupart des officiers du peuple. Le duc avait pour lui de l'affection et de la considération. Il l'avait destiné à veiller sur tout ce qui se passerait à Naples pendant son absence, ayant besoin d'y laisser quelqu'un en qui il eût une parfaite confiance [3].

Le rival de Modène était Cérisantes [4], qui n'avait pas à beaucoup près les mêmes avantages. C'était le fils d'un ministre de Saumur qui avait de l'esprit et du cœur, mais peu de jugement et beaucoup de présomption : il maniait la parole avec éloquence; il était

1. Histoire de la révolution de Naples, par mademoiselle de Lussan, III, 55.

2. Id., 56.

3. Id., 57.

4. Id., 56. Voyez son article dans la Biographie universelle, par M. de Salaberry, VII, 537. Son nom était Duncan.

homme de lettres, et fesait des vers latins qui n'eussent pas été désavoués dans le siècle d'Auguste. Il avait servi avec honneur[1]. Le marquis de Fontenai[2], ambassadeur de France à Rome, l'avait donné au duc de Guise pour tenir ses chiffres; mais Cérisantes se croyait bien au-dessus de cet emploi[3]. Il ne craignit pas de faire lui-même au duc de Guise la première demande de la charge importante de mestre-de-camp général. Le prince se contenta de lui faire une réponse évasive. Modène, plus modeste, prit une voie détournée. Il fit agir le corps de ville auprès du duc, qui, blessé de cette voie indirecte, refusa nettement de l'accorder.

Les deux rivaux, également déchus de leurs espérances, ne renoncèrent pas à leur projet. Ils se tournèrent vers Annèse, qui ne cherchait qu'à croiser le duc dans ses fonctions, prétendant toujours lui être associé : il promit assez légèrement la charge à Cérisantes, et lui manqua de parole[4], la réflexion lui ayant bientôt fait reconnaître que Cérisantes n'était pas aussi en état d'exercer dignement cette charge que Modène, à qui il en fit expédier le brevet.

Modène porta ce brevet au duc en lui disant qu'Annèse le lui avait fait expédier à son insu. Le duc pénétrant le manége, ne put que savoir mauvais gré à Mo-

1. Histoire de la révolution de Naples, par mademoiselle de Lussan, III, 23.

2. Duval, marquis de Fontenai-Mareuil.

3. Histoire de la révolution de Naples, par mademoiselle de Lussan, III, 24.

4. Id., 57.

dène d'avoir suivi cette route[1]; mais il ne voulut ni faire un éclat, ni se compromettre avec Annèse; il prit le sage parti de confirmer la nomination, en retirant le brevet d'Annèse, et lui en fit expédier un autre en son nom. Mais il ne pardonna point cette espèce de violence qui lui était faite. Ce fut la source de son mécontentement contre Modène, et ce qui commença d'altérer l'amitié qu'il avait pour ce gentilhomme.

Dès lors la division se mit sourdement dans la maison du[2] prince. Augustin Liéto, napolitain, son capitaine des gardes, devint jaloux de Modène, à qui il rendait de mauvais offices. Uni avec Augustin Mollo[3], riche et célèbre avocat, d'un esprit fin, délié, et qui possédait au plus haut degré le talent de la parole[4], il l'autorisait auprès du prince, déjà prévenu pour Mollo[5], quoique cet adroit courtisan ne lui prodiguât ses flatteries que pour le tromper, n'étant qu'un émissaire des Espagnols[6].

Ces deux hommes prenaient insensiblement beaucoup d'empire sur l'esprit du duc. Ce n'étaient que rapports, envie et dissimulations dans cette Cour. Il s'y formait ainsi nombre de mécontens qu'Annèse favorisait. Susceptibles de toutes les impressions, ils en recevaient même de calomnieuses pour le prince.

1. Voyez les Mémoires de M. de Guise. Paris, 1668, 201.
2. Hist. de la révolution de Naples, III, 58.
3. Id., 59.
4. Id., 49.
5. Id., 59.
6. Id., 49.

Modène ayant été reçu en sa nouvelle qualité de lieutenant-général, alla visiter les postes où il ne trouva qu'environ cinq mille soldats peu[1] disciplinés et mal armés. Il savait que le duc avait fait fournir à Liéto tout l'argent nécessaire pour acheter de bonnes armes, et se plaignit que cette somme eût été si mal employée. Il fit du bruit. La haine de Liéto en redoubla. Un reproche aussi grave et aussi juste ne se pardonne guère. Dès ce moment, le capitaine des gardes devint ennemi presque déclaré de Modène. Comme ce dernier était fort aimé, avantage dont jouit rarement un favori, il se présenta à Modène bien des gens qui lui offrirent leurs services ; entr'autres, Prignano, commissaire-général de la cavalerie, qui déplorait la confiance que le duc prenait en Mollo, et qui s'en entretenait souvent avec Modène. Il y eut même deux capitaines des *Ottines* qui lui offrirent de tuer Liéto. Modène était trop honnête homme pour accepter une offre si criminelle[2].

Le duc ignorait ces divisions secrètes, et disposait tout pour son départ[3]. Il y était forcé, surtout par la disette de grains qui fesait craindre un soulèvement. Ce[4] prince ne pouvait sortir de Naples sans trouver des grains. Comme tout le monde y était intéressé, le duc assembla non-seulement les militaires, mais encore la

1. Histoire de la révolution de Naples, par mademoiselle de Lussan, III, 59.
2. Id., 60.
3. Id., 61.
4. Id., 78.

Consulte, les capitaines des Ottines et les magistrats de police. Il exposa les besoins de la ville et la nécessité d'en sortir pour y remédier. Il parla avec une telle éloquence, une telle force et d'une manière si touchante, qu'il charma toute l'assemblée, et qu'il fut souvent interrompu par des applaudissemens.

Toutes les voix se réunirent pour marcher du côté d'Averse : cette ville était voisine de Naples. D'Averse, on pouvait s'étendre dans les campagnes[1] fertiles du Labour, où l'on ne trouverait d'obstacles que le corps de la noblesse, composée seulement de cavalerie, et qui ne suffisait pas pour retarder les opérations de l'armée du prince.

Modène, obligé de prendre la parole comme mestre-de-camp général, combattit fortement cet avis. Il remontra que le corps de la noblesse montait à quatre mille chevaux, qu'il serait difficile d'en soutenir l'attaque, qu'on se trompait en croyant qu'il y avait beaucoup de grains dans ces quartiers, d'où la noblesse les avait enlevés et presque consumés; que si l'on prenait aux habitans ce qui leur restait pour leur subsistance, on les rendrait ennemis irréconciliables du peuple. Il conclut en disant qu'il fallait aller dans la principauté de Salerne, à la vérité[2] plus éloignée de Naples, mais remplie de blés; que Polito Pastina y commandait un corps d'armée; que ce chef s'avancerait sur les bords du Sarno pour donner la main au prince; qu'on ne pouvait douter ni de sa fidélité ni même de son affec-

1. Histoire de la révolution de Naples, III, 79.
2. Id., 80.

tion, puisqu'il venait de recevoir, avec autant de joie que de respect, Cérisantes que le duc y avait envoyé pour adjudant; enfin que le duc, en se transportant dans cette province, pourrait s'étendre en Calabre, et fomenter les mouvemens qui y commençaient en sa faveur.

Ces raisons, quoique fortes, ne furent pas goûtées par le duc, qui ne voulait ni s'éloigner de Naples, ni s'exposer aux difficultés du passage du Sarno, et qui enfin, en s'approchant[1] d'Averse, acquérait la facilité de suivre son projet favori, de gagner la noblesse et de pouvoir se ménager une entrevue avec ses chefs. Mollo l'entretenait dans cette idée par des discours séduisans qui plaisent toujours aux princes, et que leur vanité saisit de préférence.

Le Conseil fini, le duc donna ses ordres pour rassembler toutes ses troupes et former son armée. Elle était composée du régiment du prince, dont Palombe était colonel-lieutenant, et de cinq autres; celui de Palombe en particulier, et ceux de Rosso, de Calco, de Pérés et de Malet, l'un des Français venus avec le duc. Il y avait encore les trois compagnies de Pisacani, de Longobardo et de Batimiélo. Il y joignit cinq cens *Lazzaroni*, qui n'étaient armés que de leurs crocs[2].

Dans la cavalerie, il y avait les compagnies du duc, celles d'Annèse, et cinq autres; le tout fesant six cens chevaux.

Modène commandait toutes ces troupes comme mestre-

1. Histoire de la révolution de Naples, III, 81.
2. Id., 82.

de-camp général sous le duc : Orillac était lieutenant-général, Prignano, commissaire, et Spinto, auditeur-général.

Il n'y avait d'artillerie que quatre pièces de campagne. Aniello de Falco en était général; un Maltais, commissaire; mais cette artillerie n'était que pour faire montre; on n'avait que quatre cens livres de poudre, quoiqu'il parût un grand nombre de barils qui n'étaient remplis que de sable.

Toute cette armée fesait quatre mille hommes de pié et six cens chevaux; mais outre le peu de [1] discipline et d'expérience de ces troupes, il y avait les Lazzaroni, sur lesquels on ne pouvait compter : plus de quinze cens hommes n'avaient point de fusil, et un plus grand nombre était sans épée. Il fallait être aussi hardi et aussi entreprenant, ou plutôt être dans une aussi grande disette de vivres que l'était le duc de Guise, pour prétendre faire usage de pareils soldats contre un corps de la première noblesse du royaume, et aussi nombreux qu'il était.

Ce prince fit assembler toutes ces troupes dans le faubourg Saint-Antoine qui mène à Averse. Elles s'y mirent en bataille le matin du 12 décembre.

Les Espagnols prirent ce tems-là même pour faire une attaque dans un autre quartier de la ville; mais le duc les repoussa [2], ce qui causa une joie universelle. Il mit l'ordre dans la ville [3] et dans les provinces où il y avait

1. Histoire de la révolution de Naples, III, 83.
2. Id., 84.
3. Id., 88.

des chefs du peuple qui y avaient déjà fait des progrès[1].

Il partit ensuite avec sa mauvaise armée, et avec son courage, digne de meilleures troupes.

Il arriva à Juliano le même jour qu'il sortit de Naples; ce gros bourg, situé entre cette ville et Averse, presqu'à moitié chemin, est fort peuplé. Il y trouva cinq cens hommes sous les armes, qu'il joignit à son armée. Il y établit son quartier-général, et le fit fortifier assez bien pour le peu de tems qu'il y avait[2].

Touttaville, qui commandait à Averse le corps de la noblesse, était en possession de tous les cazals voisins, surtout de Saint-Antime et de Saint-Ciprien, les deux plus considérables; mais la force seule les contenait. Lorsqu'ils apprirent l'arrivée du duc, ceux de Saint-Antime députèrent leur curé, et en même tems chef du peuple. Il était chargé d'inviter le duc à se rendre dans leurs cazals, et de l'assurer du zèle et de l'affection de tous les habitans, qui, aussitôt qu'il paraîtrait, chasseraient les troupes de la noblesse. Ce prince y envoya Calco avec son régiment; à son approche, les troupes de la noblesse évacuèrent Saint-Antime[3].

Plusieurs autres cazals se déclarèrent pour le prince, qui envoya le colonel Rosso avec[4] son régiment de mille fusiliers, pour s'emparer de Saint-Ciprien, gros bourg où on lui dit qu'il y avait beaucoup de blé. Il recom-

[1]. Histoire de la révolution de Naples, III, 89.
[2]. Id., 91.
[3]. Id., 92.
[4]. Id., ibid.

manda expressément à cet officier de n'engager sans ordre aucune affaire avec la noblesse [1].

Malgré cette défense, Rosso ayant aperçu quelques coureurs du corps de la noblesse, alla les attaquer, et les poussa vivement jusque sous les murs d'Averse. Séduit par cet avantage, et ne voyant personne qui sortît de cette ville, il envoya un courrier au prince lui en donner avis, en lui mandant que s'il voulait venir avec son armée, il se rendrait maître d'Averse. Le prince sentit tout le ridicule de cet avis. Il comprit au contraire que Rosso avec son régiment était dans le plus grand danger, et exposé à la sortie de toutes les forces ennemies. Ne voulant pas le laisser périr, il partit, pour le soutenir [2], avec ses troupes, deux pièces de canon, et un escadron commandé par Orillac.

Ce fut ainsi que, le 15 décembre 1647, s'engagea le combat de Juliano, où Orillac fut tué [3]. Le duc fit là des actions prodigieuses. Toujours à la tête de sa petite troupe, il combattit presque seul, et, par son intrépidité, étonna les ennemis. Mais en signalant son courage, il montrait peu de prudence. Un général d'armée ne doit jamais s'exposer en soldat; ce fut une espèce de miracle qu'il ne fut ni blessé ni pris. Il fut heureux pour lui d'avoir à faire à des troupes qui étaient aussi mauvaises que les siennes propres. Ayant été rejoint par une partie des siens et par le

1. Histoire de la révolution de Naples, III, 93.

2. Id., 94.

3. Id., 95.

corps de cinq cens Lazzaroni, il poussa les ennemis jusqu'au pont de Frigano, situé sur un large fossé rempli d'eau dans le tems des pluies. Au-delà de ce pont, il [1] y avait quelques maisons abandonnées ; Modène y plaça deux cens mousquetaires pour favoriser la retraite du duc. Ils étaient cachés dans ces maisons ou dans les fossés qui bordaient le chemin à droite et à gauche.

Le duc fit faire alte au-delà du pont, permit aux Lazzaroni de le passer, et d'aller attaquer l'ennemi. Il n'en espérait pas un grand succès ; mais il se souciait peu de ce que deviendrait cette milice insolente, toujours prête à exciter des séditions et à commettre des violences. Les Lazzaroni, étant venus aux mains avec les escadrons de la noblesse, furent d'abord battus et repoussés. Il y en eut trois cens de tués, massacre capable d'épouvanter le reste des troupes du duc, qui ne valaient guère mieux que les Lazzaroni [2]. Mais dans ce tems même, le duc attaqua plusieurs petits détachemens ennemis encore au-delà du pont ; il les défit, se mêla parmi les siens, et fit de sa main deux prisonniers, dont l'un était un lieutenant.

Ayant rallié quelques fuyards, il passe le pont, et marche à l'ennemi, qui lui avait dressé une embuscade en-deçà du pont. Le duc eut quatorze hommes tués en cette occasion, et fut obligé de le repasser. Trois escadrons de la noblesse le passèrent en le poursuivant. Ils avaient à leur tête le prince de la Torella, qui se mit en bataille. On était si près les uns des autres, que la To-

1. Histoire de la révolution de Naples, III, 97.
2. Id., 98.

rella s'étant porté en avant de sa troupe, donna un coup d'épée sur la tête d'un estafier du duc, qui, oubliant encore sa fonction de général, s'avança vers lui en [1] lui criant de faire le coup de pistolet. La Torella, plus sage ou moins brave, feignit de ne le pas entendre, et se retira.

Le duc fit une manœuvre qui trompa l'ennemi. Il perdit du terrain comme s'il se fût senti plus faible, et les attira dans l'endroit où Modène avait embusqué les deux cens mousquetaires. Alors Modène fait tirer sur la cavalerie ennemie : plusieurs cavaliers sont renversés, neuf gentilshommes furent tués. Cet avantage jette le désordre dans la troupe, et enhardit ce qui reste du corps des Lazzaroni qui tirent avec leurs crocs plusieurs cavaliers de dessus leurs chevaux, et les massacrent inhumainement[2], charmés de trouver ainsi l'occasion de venger la mort de leurs trois cens camarades.

Après plusieurs autres combats particuliers du même genre, l'avantage restait à peu près égal. Le duc, voyant peu d'apparence de remporter une entière victoire, ordonna à Rosso de faire battre la retraite; elle se fit en bon ordre. Le duc d'Andria voulut le poursuivre avec cinq cens chevaux ; mais il fut arrêté[3] par les mousquetaires qui étaient toujours embusqués au-delà du pont. Ainsi ce fut à Modène que le duc dut l'avantage d'arriver tranquillement dans son quartier, s'étant tiré glorieusement, quoiqu'imprudemment, de ce combat qui

1. Hist. de la révolution de Naples, III, 99.
2. Id., 100.
3. Id., 103.

dura en tout trois heures, et où il perdit cent cinquante hommes sans compter les trois cens Lazzaroni. Deux de ses gardes furent pris et conduits à Averse, où il y en eut un tué de sang-froid. La noblesse eut cinq cens cavaliers tués, dont il y avait plusieurs gentilshommes[1].

Le duc de Guise était donc dans une situation assez avantageuse, lorsque la flotte française arriva à Naples, le 18 décembre 1647, à la pointe du jour[2].

Le matin du 19, l'abbé Basqui, dépositaire des intentions du cardinal Mazarin, qui gouvernait alors la France, se rendit à Juliano, et remit au duc de Guise les dépêches qui lui étaient adressées ; elles ne dûrent pas lui faire plaisir ; on ne lui écrivait point comme au chef de la république[3] ; c'était Annèse qui en était considéré comme le chef absolu. L'abbé ne le dissimula point[4].

Annèse était un homme sans génie, sans talens, incapable de toutes sortes d'affaires. On le soupçonnait même de correspondance[5] avec le duc d'Arcos, vice-roi pour Philippe IV. Rien n'était plus honteux à la nouvelle puissance qu'on voulait former, que de la laisser entre de telles mains. C'était en exclure pour jamais la noblesse ; et sa haine pour le duc n'avait que trop éclaté.

Les discours de l'abbé Basqui avaient piqué et irrité ce prince, qui crut devoir saisir cette occasion pour se rendre le maître absolu dans Naples. Le duc communiqua son dessein au comte[6] de Modène, et aux quatre

1. Histoire de la révolution de Naples, III, 104.
2. Id., 125.
3. Id., 139.
4. Id., 143.
5. Id., 144.
6. Id., 145.

capitaines, Palombe, Pisacani, Longobardo et Batimiélo, gens intrépides, et qu'il croyait lui être entièrement dévoués. Les trois derniers haïssaient mortellement Annèse. Sur-le-champ, ils partirent avec leurs compagnies, et se rendirent à Naples pour favoriser l'entreprise.

Retourné à Naples, l'abbé Basqui vit Annèse, lui fit part de tout ce qui s'était passé, l'excita, non-seulement à se maintenir dans sa place, mais encore à tout tenter pour se rendre maître des affaires. Annèse envoya sur le champ avertir ses partisans parmi le menu peuple et les Lazzaroni, pour agir en sa faveur et s'opposer aux prétentions du duc de Guise. Il vit même Palombe qui arrivait de Juliano, flottant entre les deux[1] partis; l'abbé Basqui appuyait les mouvemens d'Annèse, et publiait que c'était à lui, comme chef de la république, que la flotte était envoyée. Parmi les ressorts qu'Annèse fesait jouer, il employait celui de répéter que la France ne favorisait point le duc de Guise; qu'il était même odieux aux ministres, et l'abbé ne détruisait point ces discours.

Le duc, plus ouvertement et avec plus de hardiesse, suivait son projet; de Juliano, il envoya la Taillade au duc de Richelieu, qui commandait l'expédition, pour lui demander toutes les munitions de guerre dont il avait déjà parlé à l'abbé Basqui. Sans attendre une réponse que le duc de Guise ne prévoyait que trop devoir être négative, il résolut de partir pour Naples, afin que les affaires n'en souffrissent point[2]. Il laissa le commande-

1. Histoire de la révolution de Naples, III, 146.
2. Id., 147.

ment de l'armée au comte de Modène, lui ordonnant de conserver avec soin les quartiers de Juliano, celui de Saint-Antime, et de pousser le blocus d'Averse autant qu'il le pourrait. Il se rendit à Naples, où ce fut pour lui un augure bien flatteur de voir avec quels témoignages de joie il fut reçu par le peuple, encore dans le premier transport d'allégresse de l'arrivée de la flotte et des succès du duc à Juliano, où il avait acquis tant de gloire [1].

Dès le lendemain, 21 décembre [2], il fut élu, dans une assemblée particulière, unique et souverain chef de la république de Naples [3]. Il fut ensuite proclamé en cette qualité dans les lieux publics [4]. Le 21 [5], il y eut même des cris de Vive le Roi [6]. Le Conseil de la ville l'élut unanimement, pour sept ans, duc souverain de la république de Naples, et pour la gouverner avec un pouvoir absolu [7]. Il accepta cette nomination [8]. Annèse jeta à ses piés son bâton de commandement, et le duc le déclara son lieutenant-général dans le gouvernement [9]. Ce prince fut reconnu le lendemain par tout le royaume duc de la république [10]. Plusieurs gentilshommes, qui étaient sur

1. Histoire de la révolution de Naples, III, 148.
2. Id., 150.
3. Id., 154.
4. Id., 157.
5. Id., 166.
6. Id., 167.
7. Id., 174.
8. Id., 175.
9. Id., 181.
10. Id., 191.

la flotte, charmés de son courage[1], voulurent se joindre à lui, et passèrent dans Naples, où ils firent grand plaisir au duc de Guise, qui en tira de bons services[2]. La flotte française repartit le 4 janvier 1648[3], et cingla vers la Provence[4].

Elle n'avait point donné de blé à la ville, quoiqu'elle eût pu le faire. Il était nécessaire d'y suppléer. C'était du côté d'Averse et de Salerne qu'on pouvait espérer de faire venir des grains[5]. La petite armée laissée auprès de cette première ville, sous le commandement du comte de Modène, s'y était soutenue avec avantage, et avait si bien pressé le corps de troupes de la noblesse, qu'il était probable qu'on se rendrait bientôt maître d'Averse, où il y avait beaucoup de blé. Il y en avait encore plus à Salerne; mais la communication n'était pas libre entre Salerne et Naples. Le duc de Guise résolut d'aller rejoindre son armée à Juliano[6], d'autant plus que l'évacuation d'Averse, que l'on apprit auparavant, redoubla l'amour du peuple pour le prince, et changea la face des affaires[7].

Le duc de Guise avait laissé au comte de Modène la conduite de sa petite armée, composée d'environ quatre mille hommes. Ses ordres étaient de garder Juliano, de s'étendre autant qu'il le pourrait[8], et de resserrer tou-

1. Histoire de la révolution de Naples, III, 214.
2. Id., 215.
3. Id., 216.
4. Id., 217.
5. Id., 218.
6. Id., 219.
7. Id., 249.
8. Id., 250.

jours le corps de la noblesse, commandé par le général Touttaville, et déjà affaibli par le dernier combat. Modène s'acquitta de sa commission en homme de tête. Il tira par adresse de plusieurs cazals voisins de quoi faire subsister ses troupes, et s'empara de vingt-quatre cazals; il y fit faire quelques retranchemens, et repoussa Touttaville, qui était venu les attaquer; il apaisa par sa seule présence la révolte de quelques compagnies, et en fit punir les chefs; enfin il s'avança assez près d'Averse pour faire craindre à ce général qu'il ne se postât au-delà, et qu'il ne lui fermât ainsi le chemin de Capoue. Le duc favorisa ses opérations en lui envoyant cent mousquetaires qui se saisirent de la Tour de Patria, au-delà d'Averse[1].

Ces mouvemens alarmèrent Touttaville; quoiqu'il eût quatre mille chevaux, il n'était pas trop en état de résister à Modène. Cette armée, presque toute formée de noblesse, ne se soumettait point à une exacte discipline. Chacun se prétendait indépendant. Le comte de Conversano se brouilla avec Touttaville, se croyant peut-être plus capable que lui du commandement. On manquait d'argent pour le prêt de quelques cavaliers qu'il fallait payer, et la plupart des gentilshommes ne pouvaient servir long-tems à leurs dépens. Touttaville avertissait de tout le vice-roi, et lui demandait un secours d'hommes et d'argent. Le vice-roi, embarrassé lui-même, ne put le secourir ni de l'un ni de l'autre[2].

1. Histoire de la révolution de Naples, III, 251.
2. Id., 252.

Modène joignit l'artifice à la force : deux officiers d'Averse s'étaient rendus auprès de lui comme ayant quitté le parti de la noblesse. On insinua à Modène qu'ils étaient chargés de le tuer. Au lieu de les faire arrêter, il se contenta de les faire observer ; et feignant d'avoir en eux une grande confiance, il leur dit en secret qu'il avait une intelligence dans Averse, et que le lendemain on devait lui en ouvrir une porte.

Les deux faux déserteurs disparurent la nuit, et allèrent en donner avis à Touttaville. Soit qu'il y ajoutât foi, soit que son armée ne pût plus subsister à Averse, soit enfin qu'il craignît qu'on achevât de lui fermer la communication avec Capoue, il tint un grand Conseil la nuit du 3 au 4 janvier 1648. Il y fut résolu[1] d'abandonner Averse, et de se retirer à Capoue ; l'ordre en fut donné aussitôt, et, sur le champ, il partit avec l'armée. Modène en fut bientôt averti ; il se mit en marche dès la pointe du jour, et arriva devant Averse à sept heures du matin le 4 janvier.

Le *Te Deum* fut chanté dans la cathédrale. Modène fit observer à ses troupes une exacte discipline, ayant défendu qu'on fît le moindre tort aux bourgeois : malgré ses ordres, les soldats du régiment de Rosso pillèrent quelques maisons : sur les plaintes qu'on en porta à Modène, il en fit arrêter quelques-uns, qui furent envoyés à l'Auditeur de l'armée chargé de faire leur procès.

On trouva dans cette ville six cens fusils, dix-neuf

[1]. Histoire de la révolution de Naples, III, 253.

tant drapeaux[1] qu'étendards aux armes d'Espagne, beaucoup de poudre, de biscuits, et un grand nombre de septiers de blé, tant des provisions de la ville et des environs que de la Terre de Labour. Modène envoya aussitôt le Commissaire-général Prignano en donner avis au duc de Guise, qui en eut une extrême joie, mais sans marquer la satisfaction qu'il devait avoir de la conduite de Modène. Il dit au contraire à Prignano, qui en fesait l'éloge, que le comte n'avait pas eu grand mérite de s'emparer d'une ville abandonnée. Liéto, que le duc aimait, à qui il se confiait trop, jaloux de Modène, ne cessait de le desservir dans l'esprit de ce prince. Modène n'avait pris en effet qu'une ville évacuée; mais c'était par une manœuvre très-adroite qu'il avait forcé[2] Touttaville d'en sortir.

A cette heureuse nouvelle, toute la ville de Naples se livra aux plus grands transports d'allégresse. Le duc passa par tous les quartiers pour l'annoncer, et reçut de nouveaux témoignages de l'amour du peuple. On fit des feux de joie dans toutes les rues, on sonna toutes les cloches : le cardinal archevêque, quelque indifférente que lui fût cette nouvelle, l'ayant apprise par un gentilhomme du duc, fit chanter le *Te Deum* dans sa cathédrale.

Le duc de Guise fit partir Fabroni, son secrétaire, pour faire l'inventaire de tous ces grains et de ces armes. Il envoya ses ordres pour qu'il ne fût fait au-

1. Histoire de la révolution de Naples, III, 254.
2. Id., 255.

cun tort ni aucune peine aux habitans. Il accompagna ses ordres d'un brevet[1] de lieutenant-général dans la Terre de Labour pour le comte de Modène.

Le 7 janvier 1648, le duc de Guise ayant pris ses mesures pour la sûreté de tous les postes dans la capitale, partit pour Averse, suivi de sa compagnie des gardes. Modène alla au-devant de lui avec toute la cavalerie. Le duc fit son entrée dans cette ville avec une grande pompe. Il alla descendre à l'église cathédrale; le chapitre vint le recevoir, en lui rendant les mêmes honneurs qu'au vice-roi. Il y entendit la messe, et alla loger à l'évêché. Il y reçut les complimens de la noblesse et des magistrats de la ville : il dîna en public, se fit rendre compte de tous les grains, qui se trouvèrent monter à trente mille septiers, sans compter les blés des particuliers[2], à qui on laissa ce qui était nécessaire pour leur provision.

Sur les plaintes qu'on lui fit du désordre qu'avaient commis les soldats lorsqu'ils entrèrent dans Averse, il en fit arrêter cinq auxquels il fit faire le procès, et qui furent condamnés à mort, au grand contentement des habitans d'Averse, qui exaltaient la justice du prince, son amour pour le bon ordre et pour la discipline. Il fit aussi révoquer le bannissement de plusieurs habitans, que Modène avait punis comme partisans d'Espagne, et fit rendre à la marquise d'Ottaviano quelques meubles qui avaient été pris dans sa maison.

Ces ordres firent de la peine à Modène, qui parut ne

1. Histoire de la révolution de Naples, III, 256.
2. Id., 257.

pas approuver cette grande sévérité, surtout pour le supplice des cinq soldats, qu'il eût pu réduire à un moindre nombre. Le duc fut choqué de quelques paroles échappées sur ce sujet à Modène, qu'il traita avec tant de hauteur, que Modène voulut lui remettre son bâton de commandant. Le duc lui dit avec fierté qu'il lui ordonnait de le garder, en ajoutant qu'il le ferait bien obéir.

Après avoir ordonné qu'on fît quelques fortifications à Averse, le duc retourna à Naples, où trois cens mulets, chargés de blé, arrivèrent le lendemain aux acclamations de tout le peuple, qui élevait jusqu'au ciel la conduite, l'activité et les soins de son nouveau prince.

On ne peut disconvenir que le duc de Guise n'eût traité en cette occasion le comte de Modène avec trop de dureté. C'était le meilleur de ses[1] officiers, un homme de qualité, que l'inclination seule attachait à ce prince; un honnête homme; enfin un Français comme lui, et digne de toute sa confiance. Mais le duc préférait Liéto, son capitaine des gardes, que l'intérêt animait plus que l'honneur et la gloire. Ce Liéto haïssait Modène, et craignait toujours que le duc, en rendant justice à un Français auquel il accorderait sa faveur, n'en privât un Napolitain. Modène n'aimait pas Liéto; de plus il le méprisait. Ils étaient souvent en opposition.

Le duc sentait cependant ce qu'il devait à Modène : retourné à Naples, il réfléchit sur le traitement qu'il lui avait fait; il s'en repentit, étant bon naturellement,

1. Histoire de la révolution de Naples, III, 259.

quoiqu'il se laissât aller quelquefois à des mouvemens de vanité qui lui convenaient d'autant moins, qu'il y avait en[1] lui plus de sujets d'une véritable gloire. Il chargea le père Capèce, son confesseur, d'aller à Averse assurer Modène qu'il l'aimait toujours, et lui faire une espèce d'excuse de sa promtitude et des paroles qui lui étaient échappées trop légèrement. Modène, sensible à ce retour, assura le père confesseur que tout était oublié.

Il est difficile à un gentilhomme d'effacer de son cœur le souvenir d'un mauvais traitement qu'il n'a point mérité. Tous les officiers de l'armée qui en avaient été témoins, tous attachés à Modène, et croyant cette occasion favorable à leur propre fortune, allèrent le trouver après le départ du duc. Ils lui témoignèrent combien ils avaient ressenti l'affront que lui avait fait le prince. Ils[2] offrirent de joindre leur ressentiment au sien. Ils l'exhortèrent à quitter le service du duc et à se retirer à Cajasse[3], où Modène avait une partie de son régiment; ils lui proposèrent de le suivre avec les troupes dont ils pouvaient disposer, ajoutant, que la France étant mécontente du duc, ils pourraient tous, dans cette petite ville, arborer son étendard, y recevoir les partisans de cette couronne et les secours que le marquis de Fontenai, ambassadeur de France à Rome, ne manquerait pas de leur envoyer; que c'était le moyen de se venger du duc et de le faire repentir de l'injure qu'il avait faite à un officier-général.

1. Histoire de la révolution de Naples, III, 260.
2. Id., 261.
3. Caïazzo, en latin, *Calatia*, à huit lieues à l'est de Capoue.

Ces officiers étaient les principaux de l'armée que commandait Modène. Diverses passions les animaient et leur inspiraient ce conseil. Les [1] uns étaient partisans secrets des Espagnols ; quelques autres étaient liés avec le prince Thomas de Savoie, qui, ainsi que le duc de Guise, aspirait à la couronne de Naples, et était appuyé par le cardinal Mazarin.

Ce projet était dépourvu de toute vraisemblance : dans la situation où étaient les affaires du royaume, il eût été impossible qu'une pareille entreprise réussît, et que cette poignée de rebelles eût résisté, soit aux Espagnols, soit au duc de Guise, pour qui tout était alors en mouvement. Modène, homme prudent, remercia ces officiers, excusa le duc, leur dit que sa mauvaise humeur n'était que passagère, qu'elle n'aurait aucune suite, et qu'il voulait continuer à le servir fidèlement.

Annèse fut instruit de ces offres[2]. Sa haine pour le duc prenait chaque jour de nouvelles forces. Son parti était nombreux dans Naples ; il y avait des mécontens ; il croyait Modène très-irrité, et que cet officier, étant à la tête d'un corps de troupes, pouvait le venger et le rétablir dans sa première autorité. Il forma sur cette idée le plan d'une révolte générale du peuple ; il se persuada, qu'à la faveur de ses amis, il pourrait se saisir du duc de Guise, le faire embarquer dans une felouque, et le renvoyer en France.

C'est ainsi qu'Annèse croyait pouvoir recouvrer son

1. Histoire de la révolution de Naples, III, 262.
2. Id., 263.

ancienne autorité. Il fit proposer ce dessein à Modène, à qui le premier il avait donné la charge de mestre-de-camp général; il lui offrit le commandement général des armées.

Modène avait trop d'esprit pour entrer dans un projet aussi ridicule qu'impraticable : son [1] mépris pour Annèse, son estime et son attachement pour le duc de Guise lui firent rejeter toute proposition. Cette même probité délicate lui conseilla d'en donner avis à ce prince, déjà prévenu par Annèse, qui avait accusé Modène de l'avoir sollicité pour conspirer contre le duc. Ce prince, sans ajouter foi à la fausse confidence d'Annèse, conçut quelque soupçon contre Modène. Peut-être ce général eût-il dissipé tous ces nuages en confiant au prince les sollicitations qui lui avaient été faites à Averse; mais il ne jugea pas à propos de les lui découvrir; il aurait cru commettre une trahison. On lui fit depuis un crime de ce silence, qui eut pour lui les plus fâcheuses suites.

Ces discussions avaient encore alors peu d'importance, et n'empêchèrent pas l'armée de la noblesse, chassée d'Averse, de se dissiper. Les forces du duc de Guise augmentaient dans les provinces et dans la capitale, où il s'empara du faubourg de Chiaia, qui tenait encore pour les Espagnols. Il fit meubler avec magnificence le palais Caraccioli, où il s'établit, et nomma des officiers qui lui formèrent une maison. Il eut un grand écuyer et quatre premiers gentilshommes

1. Histoire de la révolution de Naples, III, 264.

de sa chambre. Ces quatre gentilshommes étaient chevaliers de Malte, et le premier était Melchior de Forbin-Janson, frère du cardinal-évêque de Beauvais[1]. Il fit refondre les monnaies. On frappait des pièces[2] d'argent de quinze grains qui valaient vingt-cinq sous, monnaie de Rome. D'un côté étaient gravées ces quatre lettres SPQN, qui signifiaient le sénat et le peuple de Naples, et autour, « Henri de Lorraine, duc de la ré-« publique. » Au revers, on voyait la croix de Lorraine et l'année. On frappa aussi de petites pièces de cuivre, qu'on appelait tournois, dont l'endroit était pareil aux pièces d'argent; mais le revers représentait trois épis de blé liés, et avait pour légende ces deux mots latins : *pax et ubertas*, paix et abondance[3].

Il s'occupait aussi de ses plaisirs et ne négligeait nullement les dames. On remarqua les soins assidus qu'il rendait à la sœur de Liéto, son capitaine des gardes; ils étaient bien reçus par elle, et ne laissaient pas douter de la satisfaction qu'elle y trouvait.

Cette conduite du prince nuisit un peu à cette grande estime que les Napolitains avaient pour lui. Le comte de Modène eut l'imprudence de lui parler du mauvais effet que produisait l'excessive faveur de Liéto. On dit que le duc ne cacha point à son favori le discours de Modène, ce qui redoubla la haine qui avait commencé de s'élever entr'eux[4].

1. Histoire de la révolution de Naples, III, 287.
2. Id., 298.
3. Id., 299.
4. Id., 303.

Le 26 janvier 1648, le duc d'Arcos, renonçant à sa vice-royauté, prit le parti de mettre à la voile pour retourner en Espagne, laissant l'autorité souveraine à don Juan d'Autriche, fils et plénipotentiaire du roi d'Espagne[1]. La douceur, l'air charmant et les manières affables de ce jeune prince ranimèrent les espérances des partisans de l'Espagne[2].

Le comte de Modène, à la tête de la petite armée qui avait pris Averse, l'avait maintenue[3] en bon ordre: il s'était même étendu aux environs de cette place. Ne pouvant faire de plus grands progrès, faute de fonds, il se rendit à Naples pour en demander au prince : il se borna à soixante mille livres. Le duc les lui promit, mais ne les envoya point, étant lui-même dans une grande disette d'argent. Modène attribua ce manquement de parole à Liéto : on imputait aussi au secrétaire de Modène d'avoir dissipé une partie des grains qu'on avait laissés dans les magasins d'Averse[4] : Liéto en fesait retomber la faute sur le maître. Modène fit encore une démarche qui redoubla les soupçons du duc contre lui : il alla voir Annèse; quoique cette visite fût innocente, elle donna lieu à une interprétation sinistre.

De retour à son armée, il[5] entreprit, malgré la disette d'argent, de resserrer dans Capoue celle de la no-

1. Histoire de la révolution de Naples, III, 329.

2. Id., 330.

3. Id., 342.

4. Les Mémoires de Guise, 532, 533 et suivantes, insistent beaucoup sur cette accusation.

5. Histoire de la révolution de Naples, III, 343.

blesse. Il envoya Beauregard, officier français, avec quatre cens hommes, pour prendre poste sur les bords du Vulturne, lui défendant de le passer : en même tems il fit avancer Malet, autre français, avec un petit corps de troupes, du côté du bourg de Sainte-Marie, pour donner la main, quand il le faudrait, à Beauregard. Celui-ci s'empara de Grazanisso, bourg important sur le Vulturne, presqu'à l'embouchure de ce fleuve. Le calme des ennemis lui fit oublier ses ordres. Il passa le fleuve, fit construire une demi-lune pour assurer sa position, et alla en avant vers Capoue. Le général Podérico, qui avait remplacé Touttaville, tomba sur lui avec toutes ses forces, le défit après un combat de quelques heures, s'empara[1] de la demi-lune, fit repasser le Vulturne à Beauregard, et le chassa de Grazanisso.

Modène voulait lui faire son procès, comme ayant contrevenu à ses ordres ; mais le duc de Guise ordonna qu'on lui envoyât Beauregard, et lui pardonna. Il n'avait pas assez d'officiers pour ne pas excuser un excès de hardiesse. Il lui donna même la commission de général de l'artillerie; mais Modène fut mécontent. Il crut que ses griefs contre cet officier avaient été un titre pour l'avancement qu'il avait obtenu.

Cette opinion n'était pas sans fondement. Modène était un homme sage, bon officier, qui traitait avec douceur tous ceux qui étaient sous son commandement. Ce caractère lui avait acquis leur estime et leur affection, sentimens qui avaient passé des gens de

[1]. Histoire de la révolution de Naples, III, 344.

guerre au peuple de Naples. La jalousie que le duc en avait conçue coûtait à Modène l'amitié et la confiance de ce prince. Liéto, toujours son favori[1], lui rendait dans toutes les occasions ce gentilhomme suspect. Il était secondé par Mollo, principal conseiller du duc, et par Fabroni, son secrétaire, qui, aussi-bien que Liéto, s'étaient trouvés en opposition avec Modène.

Celui-ci, qui se contentait de faire son devoir, ne se prêtait point à toutes ces intrigues de Cour si opposées à la candeur de l'honnête homme. Voyant que ses ennemis étaient maîtres du cœur du prince, et qu'ils lui attiraient de fréquentes mortifications, surtout en fesant révoquer les sauve-gardes ou les emplois qu'il donnait comme mestre-de-camp général, il quitta l'armée d'Averse sans ordre du duc, le vint trouver, se plaignit de Liéto, et demanda à ce prince de[2] permettre qu'il se retirât, si Liéto ne lui était pas sacrifié.

C'était parler un peu haut à un prince jaloux de son autorité et déja indisposé contre Modène. Mais le duc fut extrêmement modéré, sentant, malgré ses préventions, le besoin qu'il avait de ce gentilhomme et le tort que lui ferait sa disgrace; il le flatta, le caressa, et l'engagea à continuer son service, sans néanmoins lui promettre de disgracier Liéto.

Modène retourna à son armée : alors Liéto et ses associés redoublèrent leurs mauvais offices. Ils ne les firent plus consister en rapports de minuties et en

[1]. Histoire de la révolution de Naples, IV, 14.
[2]. Id., 15.

choses de peu de conséquence. Ils accusèrent le secrétaire de Modène d'avoir détourné une grande quantité de grains d'Averse, et ajoutèrent que Modène[1] n'avait pu l'ignorer ; qu'il était même entré dans le complot de plusieurs de ses officiers qui voulaient abandonner le parti de la république, passer chez l'ennemi et lui mener leurs troupes. Ils soutenaient qu'ils en avaient les preuves, et qu'ils les produiraient au prince. Le duc, séduit, malgré le caractère de Modène, qui devait lui parler en sa faveur, perdit toute sa confiance en lui.

Annèse fut instruit des mécontentemens réciproques du duc et de Modène ; croyant cet officier-général très-irrité contre le duc, il fit une seconde tentative pour l'attirer à son parti. Il lui envoya un de ses confidens à Averse, lui manda qu'il était instruit de l'ingratitude du prince à son égard ; qu'il ne tiendrait qu'à lui de s'en venger ; que tout Naples était indisposé contre le duc et las de son gouvernement tirannique ; qu'il y avait un grand parti pour le destituer de la qualité de duc de la république ; qu'on devait même l'arrêter et le renvoyer à Rome ; qu'ensuite on rendrait l'autorité à Annèse sous la protection de la France, et qu'on ferait Modène général des armes, s'il voulait se joindre aux auteurs de cette entreprise, qui l'estimaient, qui l'aimaient, et qui étaient convaincus de ses talens.

Modène rejeta cette proposition ; sur le champ, il envoya en donner avis par son secrétaire Gaëtan au

1. Histoire de la révolution de Naples, IV. 16.

duc de Guise. Le duc, prévenu contre le secrétaire et le maître, répondit[1] avec dédain qu'il ne croyait rien de cet avis, que c'était un artifice de Modène pour faire l'important, et se faire valoir. Modène, surpris d'une réponse si injurieuse, ne put douter de sa disgrace. Il quitta encore une fois l'armée sans congé, en quoi il pécha contre les lois militaires[2], et revint à Naples pour s'éclairer avec le duc du sujet d'un pareil mépris. Il fut reçu avec une extrême froideur; et sur ce qu'il apprit d'un projet d'attaque générale formé par le duc, il osa l'improuver et en remontrer le danger, ce qui augmenta les soupçons du prince, qui le croyait envieux de sa prospérité. Modène fut encore surpris de n'avoir pas au palais son logement, qui avait été donné au contrôleur de la maison du duc. Il fut obligé d'aller loger[3] chez le capitaine Rama. Mécontent à son tour, il ne prit point de part à la grande entreprise de l'attaque générale des postes. Il est vrai que le duc ne lui avait point donné de commandement; mais il ne l'avait pu, puisque Modène, lors des premières dispositions, était à Averse. Modène pouvait seulement offrir ses services au prince, ou du moins le suivre dans le poste qu'il prit au palais de Gravina.

1. Histoire de la révolution de Naples, IV, 18.

2. Le duc de Guise, dans ses Mémoires, 542, ne l'accuse nullement de cette faute. Il dit au contraire que ce fut lui, duc de Guise, qui le fit revenir à Naples peu de jours après son retour à Averse. Mademoiselle de Lussan a consulté les Mémoires de Modène par préférence à ceux de Guise. Elle les cite cependant tous deux.

3. Histoire de la révolution de Naples, IV, 19.

Au lieu de choisir l'un de ces partis, il resta chez lui, sous prétexte d'une indisposition suspecte, ou du moins fâcheuse dans ces circonstances, et fut spectateur immobile de ce grand événement[1].

Dès le 11 février 1648, le duc de Guise, qui déjà avait fait la revue de ses troupes, et qui s'était cru assez fort pour entreprendre l'attaque générale des postes des Espagnols autour de Naples[2], avait fait ses dispositions et mêlé pour certains postes les troupes du peuple avec celles de la campagne. Il avait nommé les chefs qui devaient commander les premières. Quelques personnes furent surprises qu'aucun emploi n'eût été donné au comte de Modène, signalé d'une manière distinguée par la prise d'Averse[3]. En effet, Modène se trouvant alors à Naples, était à portée d'agir, et peut-être aurait-il été utile. Mais le duc de Guise lui-même convient qu'il avait déjà pris, quoiqu'à regret, la résolution de le faire arrêter[4].

Enfin ce jour critique du 12 février arriva ; ce jour, qui devait faire perdre aux Espagnols la couronne de Naples et la mettre sur la tête du duc de Guise, ou lui enlever ses espérances et relever la leur[5]. Mais l'entreprise paraissait formée avec plus de confiance que de prudence ; elle fut conduite, il est vrai, avec jugement, et elle était appuyée d'un nombre de troupes

1. Histoire de la révolution de Naples, IV, 20.
2. Id., 10.
3. Id., 14.
4. Mémoires de M. de Guise, 543.
5. Histoire de la révolution de Naples, IV, 21.

suffisant pour la faire réussir; mais tout devint inutile par la trahison des chefs et par la lâcheté des soldats, à quoi l'on doit ajouter l'habileté des capitaines espagnols, la valeur et l'expérience des troupes. Don Juan d'Autriche et son Conseil ressentirent la plus vive joie de cet heureux succès [1].

Le malheur du comte de Modène voulut que, comme il n'avait pas suivi le duc de Guise, Augustin Liéto en profita pour dire qu'il avait appris que, pendant l'affaire, il avait vu Vincenzo d'Andréa et le traître Annèse, secrètement liés avec les Espagnols, contre le prince. Celui-ci en conçut du soupçon, et ce sentiment fut redoublé par l'arrivée du père Capèce et de Michellini. Ils vinrent insulter en quelque sorte à la disgrace du duc, et lui dirent en riant : « Voilà ce que c'est que de ne pas « vous servir du comte de Modène; vous voyez bien « que sans lui vous ne sauriez rien faire de bon, et le « peuple en est bien persuadé. » Le prince leur tourna le dos sans rien répondre, et se réserva de leur témoigner son ressentiment dans une autre occasion [2].

En effet, dès le lendemain, 13 février, dans la soirée, Modène envoya témoigner sa peine au duc sur le mauvais succès de l'attaque générale, et lui dire pour sa consolation que la prise de Capoue le dédommagerait : ce compliment fut mal reçu [3]. Lui-même alors vint demander au duc la permission de retourner à l'armée. Le prince se contenta de lui dire d'attendre

[1]. Histoire de la révolution de Naples, IV, 41.
[2]. Mémoires de Guise, 555.
[3]. Histoire de la révolution de Naples, IV, 62.

avec patience, et lui promit de l'expédier le soir. Alors Antonio de Calco, Marco Pisano et Andréa Rama arrivèrent députés par les troupes d'Averse pour prier le duc de leur renvoyer leur mestre-de-camp général, ajoutant avec quelque arrogance qu'un autre ne leur serait pas aussi agréable. C'était le sieur de Malet qui commandait en son absence. Le prince promit d'examiner leur demande, et leur dit aussi d'attendre avec patience. Ensuite, afin de leur faire voir comment il savait venger son autorité, méprisée il leur dit qu'il voulait leur apprendre à tous une nouvelle qui les surprendrait, c'était qu'il venait de faire arrêter Paul de Naples qui avait osé le menacer la veille, et qu'il lui avait fait trancher la tête. Il leur demanda leur sentiment, et s'ils ne trouvaient pas qu'il eût bien fait. Ils lui répondirent que oui, mais se regardant les uns les autres, ils lui parurent[1] interdits[2].

Le capitaine des gardes avait fait placer sur le haut de l'escalier du duc quantité de chaises, pour qu'ils pussent s'asseoir et attendre, comme le prince l'avait ordonné. Rentrant alors dans son cabinet, il dit au comte de Modène et à tous ceux qui l'accompagnaient, qu'il était trop tard pour les expédier; qu'ils revinssent le lendemain à son lever, et qu'il avait fait assez de choses pour avoir besoin de se reposer.

Modène se retira; mais en passant dans la salle, il fut arrêté par le lieutenant des gardes, les officiers et

1. Mémoires de M. de Guise, 565.
2. Id., 566.

autres gardes, avec Antonio de Calco, Marco Pisano, Andréa Rama, le chevalier Michellini, le sieur des Isnards[1], son parent, et Gaétan, son secrétaire; tous furent conduits prisonniers dans la vicairie[2]. Le juge criminel Portio, par l'ordre[3] du duc, fut chargé d'instruire leur procès[4]. Le duc écrivit un billet au cardinal Filomarino, archevêque de Naples, pour l'avertir qu'ayant fait arrêter le père Capèce, que nous avons déjà dit être son confesseur, comme un homme brouillon et séditieux, il l'envoyait dans les prisons de l'Officialité, ne voulant choquer en rien la justice ecclésiastique, et le priant de le faire tenir au secret, en sorte qu'il ne pût communiquer avec personne.

Après avoir écrit ce billet, le duc rentra dans sa chambre, où il trouva le père Capèce, et lui raconta tout ce qui venait d'arriver. Le bon moine fut très-surpris d'apprendre que le comte de Modène était prisonnier. Le duc lui dit qu'il ne devait[5] pas s'en étonner, puisqu'il en était en partie cause. Capèce voulut s'excuser par de beaux raisonnemens que le prince interrompit en le renvoyant au lendemain, parce qu'il avait envie et grand besoin d'aller se coucher. Quand le moine

[1]. François des Isnards, fils d'Horace des Isnards et de Catherine de Blégiers : Énée des Isnards, père d'Horace, était fils d'Alain des Isnards et de Jeanne de Raimond de Mormoiron. Histoire de la noblesse du comté Vénaissin, II, 170 et 171 ; et, III, 10.

[2]. Mémoires de M. de Guise, 567.

[3]. Histoire de la révolution de Naples, IV, 63.

[4]. Id., 64.

[5]. Mémoires de M. de Guise, 567.

sortit de la salle et qu'il fut sur le haut de l'escalier, le capitaine des gardes du prince l'aborda et s'assura de lui. Le moine resta interdit, et fut conduit dans une chaise qui le porta aux prisons de l'archevêché, accompagné par l'enseigne des gardes, chargé du billet destiné au cardinal Filomarino [1].

L'auditeur-général partit en même tems pour Averse, afin de rédiger ses informations sur la dissipation des blés de cette ville et sur la malversation des officiers [2].

Bien des gens murmurèrent de la prison de Modène et des autres officiers; mais rien n'éclata : l'autorité du duc de Guise imposa silence, et la mort de Paul de Naples avait imprimé la terreur. C'était seulement contre Liéto qu'on se permettait de faire des plaintes.

On crut ces prisonniers [3] sans ressource, lorsqu'on vit le duc donner le commandement d'Averse à Peppe Palombe, le régiment de Calco à Beauvais, gentilhomme français, et les compagnies de Pisano et de Rama à deux Français.

L'élévation de Palombe n'était pas un effet de la confiance de ce prince, mais plutôt de sa politique. Il le suspectait et voulait le faire sortir de Naples, où cet officier était plus à portée d'entretenir ses intelligences avec les Espagnols. Une partie de l'armée d'Averse se dissipa. Tous les officiers aimaient Modène et le regrettaient. Palombe n'avait ni la capacité ni l'affabilité de son prédécesseur.

1. Mémoires de M. de Guise, 568.
2. Id., 569.
3. Histoire de la révolution de Naples, IV, 64.

Le duc n'ignora point ces murmures : il publia un manifeste[1] pour les faire cesser. L'intitulé était tel :

« Henri de Lorraine, duc de Guise, comte d'Eu, pair
« de France, duc de la sérénissime et royale république
« de Naples, généralissime de ses armées. »

Il y détaillait tous les crimes de Paul de Naples, ceux que l'on imputait à Modène et aux officiers arrêtés; il y exposait qu'ils avaient conspiré contre la république, en voulant faire révolter l'armée et la faire passer au service de l'ennemi, dissipé les grains de la ville d'Averse, permis le pillage de plusieurs maisons de cette ville, désobéi aux ordres du duc pour la restitution des effets enlevés; enfin, quitté l'armée et les drapeaux sans congé. Leur procès s'instruisait toujours, et Portio s'était rendu à[2] Averse pour faire les informations[3]. Mais Portio lui-même avait des intelligences avec les Espagnols, et ne les cachait qu'en se montrant sévère envers ceux qui n'en avaient point et qui cependant étaient accusés[4].

En ce tems-là même, Annèse et ses amis profitèrent du mécontentement des vrais partisans du duc pour se révolter ouvertement contre ce prince, dont la vie fut en danger. Mais il triompha par son esprit et par son courage. Il se conduisit avec beaucoup de sagesse en dissimulant l'opinion qu'il avait d'Annèse et de ses partisans et en usant de clémence[5]. Cette généreuse mo-

1. Histoire de la révolution de Naples, IV, 65.
2. Id., 66.
3. Id., 67.
4. Id., 122.
5. Id., 140. L'animosité entre les deux partis, quoiqu'également en-

dération les contint quelque tems, et redoubla pour lui l'amour du peuple.

Il eût été prudent à ce prince de tenir la même conduite envers le comte de Modène et les trois officiers accusés d'avoir conspiré contre l'état, Antonio Calco, mestre-de-camp, et les capitaines Andréa Rama et Marco Pisano. Mais c'étaient trois hommes de main dont la haine n'était point passagère comme celle du peuple, et très-capables d'une entreprise hardie. Haïs de Mollo et du juge criminel Portio qui instruisaient leur procès, ils étaient jugés par leurs parties.

On ne peut disconvenir que, par les informations que Portio fit à Averse même, ces trois officiers n'eussent été[1] trouvés coupables de bien des malversations, surtout d'avoir voulu mener à l'ennemi les troupes de la république qu'ils commandaient. Ils en avaient fait la proposition à Modène, qui l'avait rejetée. Il y a lieu de croire qu'ils avaient persisté dans ce dessein, ou du moins qu'au premier sujet de mécontentement, ils l'auraient exécuté. Dans un État bien réglé, le crime était capital; mais dans la situation où se trouvaient alors le royaume et la ville de Naples, les officiers pou-

nemis des Espagnols, était telle, que le duc de Guise avoue dans ses Mémoires, 573, qu'il a voulu faire assassiner Annèse, et, 633, qu'il l'a fait réellement empoisonner avec une eau belle et claire, qui n'avait pas le moindre goût. C'est la fameuse *aqua tofana*. Le hasard fit qu'en buvant cette eau à son dîner, Annèse mangea beaucoup de choux à l'huile, qui le firent vomir et lui servirent de contre-poison, ce qui lui sauva la vie. L'édition que je cite des Mémoires de Guise est celle de 1668, in-4°.

1. Histoire de la révolution de Naples, IV, 141.

vaient changer de parti selon leurs intérêts; et, pour un projet resté sans exécution, il était assez naturel qu'on ne fût pas trop sévère[1]. C'était même, en quelque sorte, une justice, puisqu'on venait de laisser impunis des rebelles qui avaient attenté publiquement sur la vie du prince.

Le duc de Guise n'en jugea pas ainsi. Il craignit qu'un nouvel exemple d'indulgence, après une procédure et un jugement réguliers, n'annonçât une clémence sans bornes, et n'autorisât de nouveaux crimes. Aigri contre les trois officiers d'Averse par leurs ennemis, il voulut qu'on suivît la rigueur des lois. Ils furent condamnés à mort. Nés Napolitains[2], ils avaient à Naples beaucoup de parens et d'amis qui s'intéressèrent vivement pour obtenir leur grace. Des femmes de qualité agirent auprès du prince. Il courut un bruit qu'il la leur avait promise; mais on ne doit pas le croire du duc de Guise, si jaloux de son honneur. Ils furent exécutés au milieu du marché les 12 et 14 mars 1648[3], à deux jours de distance l'un de l'autre.

Le secrétaire de Modène fut convaincu de plusieurs crimes, surtout d'avoir détourné des blés du magasin d'Averse, et d'en avoir fait passer aux ennemis. Il fut étranglé dans la prison. Modène lui-même fut aussi impliqué dans l'accusation, et Rama, l'un des trois officiers, appliqué à la question, l'avait beaucoup

1. Histoire de la révolution de Naples, par mademoiselle de Lussan, IV, 142.
2. Id., Ibid.
3. Mémoires de M. de Guise, 619.

chargé. Mais, dans son testament[1] de mort, Rama déclara que la violence des tourmens l'avait forcé de déposer contre Modène, qui était entièrement innocent.

Le comte fut également justifié de l'enlèvement des meubles de don Carlo Tassis, qui avaient été déposés dans le couvent des religieuses d'Averse, ayant été vérifié que le duc les avait fait rendre à la veuve de ce seigneur. On ne pouvait imputer à Modène que de n'avoir pas révélé au prince que ces officiers lui avaient proposé de quitter son service. Le duc de Guise ne jugea pas ce silence digne de mort. Le procès fut civilisé, et Modène resta dans les prisons de la Vicairie.

On ne peut douter que l'exécution de ces trois officiers, bons militaires et considérés[2], ne fît beaucoup de mécontens dans Naples. Le nombre des ennemis du duc y augmentait. Ils le traitaient de tiran; ils l'accusaient de verser le sang innocent, et d'abuser d'une autorité dont il ne devait se servir que pour le salut et la liberté du peuple[3].

La prison de Modène ajoutait d'autant plus à ce mécontentement, que rien n'avait été détourné de l'argent qu'avait produit la vente des grains d'Averse, et que cette somme était tout ce qui restait au duc de Guise pour se procurer d'autres blés quand ceux-là eurent été consommés[4].

1. Histoire de la révolution de Naples, III, 143.
2. Id., 144.
3. Id., 145.
4. Id., 153.

On continuait cependant le procès des autres prisonniers de l'armée d'Averse et du comte de Modène, que le duc laissait aller en avant, disait-il, pour satisfaire le peuple de Naples, résolu néanmoins, quand il se rencontrerait une occasion sûre, de le renvoyer en France, l'ayant reconnu innocent et n'avoir eu d'autre crime que son malheur qui l'avait accablé, pour avoir eu trop de douceur et de bonté naturelle qui lui firent faire des fautes, quoiqu'il eût toujours eu de bonnes intentions[1]. C'est ce dont convient le duc de Guise lui-même, et c'est précisément cette bonté de Modène sur laquelle il aurait dû compter pour augmenter le nombre de ses partisans à Naples en lui rendant la liberté.

Il ne le fit pas, et le comte d'Ognate, nouveau vice-roi, nommé par le roi d'Espagne, en profita. Le 6 avril 1648, pendant que le duc fesait le siége du rocher de Nisita, il entra dans Naples, dont il s'empara, et fit sonner le tocsin. Le son de cette cloche terrible se fit entendre jusqu'à la Vicairie, où était enfermé le comte de Modène avec jusqu'à deux cens prisonniers. Modène propose à Grasullo de Rosis, gouverneur de ce palais, de les mettre tous en liberté. Toujours généreux et fidèle au duc, Modène voulait aller au marché avec tous ces prisonniers pour se mettre à la tête du peuple, l'animer, et l'obliger à se défendre jusqu'au retour du duc de Guise, qui ne pouvait tarder long-

1. Mémoires de M. de Guise, 635.

tems d'être averti de ce qui se passait, et de revenir[1] avec ses troupes.

Peut-être que la présence de Modène eût pu rendre le courage au peuple et différer le succès de l'entreprise des Espagnols ; mais ce gentilhomme pouvait-il compter sur le secours des prisonniers, tous irrités contre le duc ? Rosis rejeta sa proposition. Incertain du succès des Espagnols, il craignait le ressentiment du prince ; bientôt il ne fut plus maître de revenir sur son refus. Le duc de Fiano, accompagné du marquis de Torrecusa, et de don Dioméde Caraffe, investirent la Vicairie. Rosis leur en ouvrit les portes ; dans le moment, ils délivrèrent tous les prisonniers, à l'exception de Modène, qu'ils envoyèrent au Château-Neuf[2].

Le duc de Guise fut aussi fait prisonnier, malgré la plus vigoureuse défense, et conduit à Madrid, où le grand Condé, qui servait alors les ennemis de la France, demanda qu'il fût remis en liberté, dans l'espérance qu'il fomenterait les troubles de sa patrie[3].

Les Espagnols retinrent pendant plus de deux ans le comte de Modène prisonnier dans le Château-Neuf de Naples. Il y fut traité, non en homme de sa condition, mais comme un vil esclave, par le vice-roi Inigo Vélez de Guévara, comte d'Ognate, dont lui et le duc de Guise se plaignent avec dignité dans leurs Mémoires[4].

1. Hist. de la révolution de Naples, IV, 232.
2. Id., 233.
3. Biographie universelle, XIX, 200, art. Guise, par M. de la Porte.
4. Histoire de la noblesse du comté Vénaissin, III, 21.

La prison du duc, qui avait été retenu quatre ans à Madrid[1], ayant facilité à ses intendans les moyens de mettre en réserve tous ses revenus, il se trouva en état de faire éclater sa libéralité et sa magnificence. Il rappela auprès de lui le comte de Modène, à qui don Juan d'Autriche avait donné la liberté, et lui rendit sa confiance[2]. Les mauvais traitemens que tous deux avaient éprouvés de la part des Espagnols laissaient dans l'esprit du prince des impressions qui lui firent oublier la promesse extorquée de lui lorsqu'il fut mis en liberté. Il tenta encore, en 1654, de reconquérir le royaume de Naples, soutenu par une flotte française : ce fut sans aucun succès. Alors il vint à Paris se dédommager de la perte de sa couronne. En 1655, il fut pourvu de la place de grand chambellan de France[3].

Lorsque le comte de Modène était revenu en France, c'est-à-dire en 1650, il s'informa sans doute de ce que sa fille était devenue. Le vieux Béjard s'était fait procureur. Ses enfans continuaient de jouer la comédie. Ils s'étaient associés avec Molière en 1645[4], ainsi que je l'ai déjà raconté. Si nous en croyons Grimarest, ce jeune homme, né en 1620 ou 1622, ayant donc tout au plus vingt-cinq ans, était toujours assidu auprès de Madelène Béjard, vraisemblablement plus âgée que lui, puisqu'elle avait été mère en 1638. Suivant l'opinion

1. L'Art de vérifier les dates, XVIII, 290.
2. Histoire de la révolution de Naples, IV, 326.
3. Biographie universelle, XIX, 200.
4. Préliminaires du Molière de M. Aimé Martin, xxxiv.

1. Beffara, que vous avez adoptée, monsieur, Molière avait seize ans de plus que Françoise. On a dit que cette jeune fille du comte de Modène avait passé à Nîmes les premières années de son enfance[1]. Ce ne fut cependant qu'en 1645 que la troupe de Madelène Béjard parcourut les provinces avec Molière, et ce fut sans doute dans le cours de ce voyage qu'elle eut l'occasion de passer à Nîmes, où Modène put placer sa fille, de concert avec elle. Mais les malheurs qu'il éprouva la lui firent perdre de vue, et sa mère la ramena probablement avec elle à Paris lorsqu'elle y revint en 1650. Françoise était alors âgée de douze ans. Sa figure et son esprit intéressèrent vivement Molière, qui se chargea de l'élever et lui donna tous ses soins. La mère, qui comptait sur l'attachement qu'il lui avait témoigné à elle-même, s'aperçut trop tard que le précepteur était devenu amoureux de son élève. Elle n'avait jamais voulu que sa fille jouât la comédie[2], se flattant peut-être qu'à l'aide de l'extrait batistaire, elle pourrait la faire reconnaître, et lui procurer un établissement avantageux. M. de Modène, sans doute, ne se prêtait nullement à cette idée. Il avait perdu son fils unique; mais il voulait assurer sa succession à quatre neveux[3] qui conservaient un nom dont il s'honorait avec raison. Molière n'avait pas la prétention de la leur disputer; on sait que son caractère n'était ni avide, ni intéressé. Il se contenta du consentement du père, qui le lui

1. Vie de Molière, par M. Petit.
2. Vie de la Guérin, citée par Bayle et Joly.
3. Hist. de la noblesse du comté Vénaissin, III, 22.

donna en 1661, lorsque sa fille avait vingt-trois ans. Mais la mère ne fut pas aussi facile. Elle disputa pendant neuf mois, et il fallut obtenir son consentement par une espèce de violence. Cet établissement convenait parfaitement à la famille Béjard, qui acquérait ainsi une nouvelle actrice, dont les talens lui seraient profitables. Une précaution était nécessaire pour que l'exercice des droits que le comte de Modène voulait transmettre à ses héritiers légitimes ne pût être troublé. Il n'était d'ailleurs dans l'intérêt de personne que Françoise fût qualifiée fille illégitime du comte de Modène et de Madelène Béjard. Rien n'est plus rare que de voir de semblables qualifications dans les actes. Tout ce que le père devait à sa fille était une dot, et Françoise était autorisée à l'accepter, mais elle n'avait pas le droit de réclamer un héritage. Il n'y avait qu'une manière d'y renoncer, sans que les héritiers légitimes eussent rien à craindre. En épousant Molière le 20 février 1662[1], elle changea de nom. La vieille madame Béjard, Marie Hervé, qui était véritablement son aïeule et sa marraine, n'altéra pas beaucoup la vérité en la reconnaissant pour sa fille; le comédien son oncle, la comédienne sa tante, se prêtèrent à un déguisement qui leur assurait une jeune et bonne actrice, en rendant heureux leur directeur. Quant au père et au beau-frère de Molière, qui signèrent aussi sur le registre de la paroisse, ils ont pu ignorer des faits qui leur étaient presqu'étrangers, et qu'ils tenaient aisément

1. On trouvera l'acte ci-après. Voyez la Dissertation de M. Beffara, 7.

pour vrais, lorsque celui qu'ils regardaient avec raison comme le plus intéressé dans cette affaire, les prenait pour tels. Le vieux Béjard, devenu procureur, était mort, ainsi que son fils aîné, ce qui facilita vraisemblablement la conclusion. Ce fut ainsi que l'on vint à bout de faire disparaître légalement la fille de M. de Modène, qui cependant ne la perdit pas entièrement de vue. Peut-être contribua-t-il à faire donner à Molière la pension de mille francs qui lui fut accordée par Louis XIV en 1663. On ne peut nier qu'il n'existât une liaison entre le comte de Modène et Molière. En effet, Modène fut parrain du second enfant que Françoise ou Armande Grésinde eut de Molière le 4 août 1665[1].

Aussi le public ne fut point trompé sur la prétendue Armande Grésinde. Baron, ami et élève de Molière, qui l'adopta en 1670[2], huit ans après son mariage, reconnaît dans les mémoires fournis à Grimarest, comme on l'a vu plus haut, que la femme de Molière est fille de Madelène Béjard et de M. de Modène. Il soupçonne même un mariage secret entre ce père et cette mère, ce que l'extrait batistaire, dont il peut avoir eu connaissance, donnait lieu de penser. Quoique la tradition qui lui avait été transmise par tous les acteurs de la scène jouée huit ans auparavant, fut assez récente, la force de son témoignage ne peut être altérée par cette légère inexactitude de prendre pour un mariage caché

1. Dissertation de M. Beffara, 15.
2. Préliminaires de M. Aimé Martin, clxxviii.

ce que Françoise et sa mère étaient si intéressées à donner pour tel, mais ce qui ne paraît pas aussi clairement établi que semble l'annoncer Grimarest.

D'un autre côté, Montfleuri, à qui il était bien facile de répondre si Françoise était réellement Armande Grésinde Béjard, embarrassa beaucoup Molière par sa calomnie. Sans doute, comme vous l'observez très-bien, monsieur, Molière, en fesant voir l'acte de naissance de Françoise, la détruisait complètement. Mais vous oubliez que la calomnie était postérieure au mariage par lequel Françoise avait disparu. C'est moi qui ai droit de vous demander pourquoi Molière ni personne de son vivant n'a répondu à Monfleuri, que sa femme était sœur et non pas fille de Madelène Béjard, avec laquelle il avait réellement eu des liaisons, et pourquoi il n'a pas montré l'extrait batistaire d'Armande Grésinde Béjard, qui pouvait être publié sans le moindre inconvénient pour personne? J'explique, au contraire, facilement son silence en affirmant que Molière avait pu se prêter à un déguisement jugé nécessaire pour son mariage, mais non à une foule de mensonges grossiers qu'il aurait fallu faire à ses camarades pour leur persuader le contraire de ce qu'ils savaient aussi bien que lui.

Le nom de Béjard resta cependant à la prétendue Armande Grésinde, et bien plus encore après la mort de son père, arrivée au mois de décembre 1672[1]. La terre de Modène passa sans contestation à son frère Charles

1. L'Histoire de la noblesse du comté Vénaissin, III, 21, se trompe en le fesant mourir en janvier 1670.

de Raimond, qui prêta hommage pour ce fief au pape, le 2 décembre 1673, comme frère et substitué à ce fief par le décès de son frère sans enfans[1].

Sans espoir du côté de cette famille, Françoise prit seulement le nom de Grésinde Béjard, le 31 mai 1677, dans l'acte de célébration de son second mariage avec Isaac-François Guérin, se qualifiant officier du roi, quoiqu'il fût comédien; avec ce nom de batême, ainsi isolé, elle n'était pas d'accord avec elle-même, puisqu'elle supprimait le prénom d'Armande. J'observerai que cet acte de mariage est signé par le curé et tous les témoins, tandisque le premier n'est pas signé par le curé, et que les mots *et d'aultres*, ajouté après le nom des témoins signans, semble annoncer des témoins qui n'ont pas même voulu dire leur nom. Ne sont-ce pas là des caractères de clandestinité?

Arrêtons-nous un instant sur les divers noms qu'a pris la femme de Molière. Lorsque son premier mari l'avait inscrite sur le rôle des acteurs, il lui avait donné le nom de mademoiselle Molière[2]; après son second mariage, elle fut inscrite sur le rôle de 1680, sous les noms d'Armande-Grésinde-Claire-Élisabeth Béjard, femme Guérin, reprenant ainsi le nom d'Armande, et en ajoutant deux autres. Si l'on veut se faire une idée nette de toutes ces variations, on observera que les prénoms sont inscrits ainsi :

Armande Grésinde, registre des mariages de 1662; premier enfant, 1664; second, 1665;

[1]. Histoire manuscrite de la ville de Pernes, par Giberti.
[2]. Registres de la Grange, pour 1662, 1665, 1670 et 1672.

Armande-Claire-Élisabeth, troisième enfant, 1672;
Grésinde, mariage avec Guérin, 1677.

Armande-Grésinde-Claire-Élisabeth, registre de la Grange, de 1662; liste de 1680; et, comme on le verra après cette lettre, extrait mortuaire de la femme Guérin.

Les actes de mariage, qui devraient être les plus exacts, le sont le moins, si l'on veut que les quatre noms aient appartenu à la femme de Molière. J'ajoute que Françoise ne savait pas bien même comment elle devait écrire son prétendu nom de famille; car elle signe en 1662 Béjart, et en 1677, Béjard ainsi qu'on le verra dans les pièces qui suivent, fidèlement copiées par M. Trémisot. Si de cela seul j'avais conclu qu'elle s'appelait Françoise, j'aurais sans doute fait un fort mauvais raisonnement, et je n'aurais pas mérité votre réponse; mais, après avoir prouvé par le témoignage unanime des contemporains et une tradition constante de cent-cinquante-neuf ans, que Françoise était la femme de Molière, j'ai cru venir à l'appui de cette preuve en fesant observer ces variations jointes au défaut d'extrait batistaire qui n'avait pas été produit lors du mariage, ainsi que je l'en concluais; j'ai ajouté que M. Beffara n'a pu découvrir cet extrait batistaire sous le nom de Béjard, tandis qu'il l'a trouvé sous le nom de Françoise.

Quoique cette femme n'ait jamais pris le nom de Modène, dont la famille ne l'aurait pas souffert, la tradition constante n'en fut pas moins conservée de son vivant, puisque deux ouvrages imprimés avant sa mort la constataient; et, cinq ans après sa mort,

Grimarest, après avoir recueilli tous les faits de Baron, nomme son véritable père, sans être contredit par personne.

Le témoignage du généalogiste de la famille de Modène, dans un ouvrage publié quarante ans après la mort de mademoiselle Molière, m'a aussi paru de quelque importance. Il semble qu'ayant en mains l'extrait batistaire de Françoise démontrant que M. le comte de Modène a réellement eu une fille de la Béjard, vous auriez pu regarder cette déposition comme méritant d'être observée. Mais vous avez préféré de répéter une phrase assez ridicule attribuée à Chamfort, et d'accuser en quelque sorte l'auteur de la vie de la Guérin, Baron, Grimarest, et le généalogiste, d'être des sots. Je ne sais si vous avez étendu cette qualification à Bret, à Voltaire, à M. Petitot et à tous ceux qui ont écrit la vie de Molière sans élever le moindre doute sur ce fait; permettez-moi de ne pas le croire. Un sarcasme n'est pas un raisonnement, et, quoi qu'ait pu dire Chamfort, l'opinion publique n'est pas moins respectable que la tradition. Ni l'un ni l'autre ne doivent jamais être contredits légèrement.

De nouvelles pièces sont produites au procès. Je vais les rapporter textuellement, ainsi qu'elles ont été copiées sur les registres. Je ne puis avoir de meilleur juge que vous, monsieur; je n'en puis avoir de plus prévenu en ma faveur, si j'en dois croire les éloges que vous voulez bien m'accorder. Je ne les mérite de vous que par la confiance que j'ai en vos lumières et en votre bonne foi. Vous annoncez une vie de Molière qui jettera un nouveau jour sur cette question et sur d'autres

non moins importantes. Cet écrivain philosophe n'est pas encore assez connu, et il méritait un historien tel que vous.

Le marquis DE FORTIA.

Paris, 19 janvier 1825.

EXTRAIT

DU REGISTRE DES NAISSANCES DE LA PAROISSE SAINT-EUSTACHE.

FRANÇOISE, ILLÉGITIME.

Du dimanche 11 juillet 1638.

Fut baptisée Françoise, née du samedy troisiesme de ce présent moys, fille de messire Esprit de Raymond, chevallier seigneur de Modène et aultres lieux, chambelan des affaires de Monseigneur frère unique du roi, et de demoyselle Magdeleyne Beïard. La mère demeurant rue Saint-Honoré. Le parein, Jehan-Baptiste de l'Ermitte, escuyer, sieur de Vausel[1], la tenant lieu de messire Gaston-Jehan-Baptiste de Raymond, aussy chevallier seigneur de Modène. La mareine, damoyselle Marie Hervé, femme de Joseph Beïard, escuyer.

1. Probablement *Vauselle*, ou peut-être *Bosela*, ainsi qu'écrivent les titres de la famille de l'Hermite.

Du lundi vingtiesme (février 1662.)

Jean-Baptiste Poquelin, fils de Jean Poquelin et de feue Marie Cresé, d'une part; et Armande Grésinde Beiard, fille de feu Joseph Beiard et de Marie Hervé, d'aultre part : tous deux de cette parroisse, vis-à-vis le Palais-Royal, fiancés et mariés tout ensemble par permission de M. de Comtes, doyen de Nostre-Dame, et grand-vicaire de monseigneur le cardinal de Retz, archevesque de Paris. En présence dudit Jean Poquelin, père du marié, et de André Boudet, beau-frère du marié, et de ladite Marie Hervé, mère de la mariée, et Louis Beiard, et Magdeleine Beiard, frère et sœur de ladite mariée, et d'aultres, avec dispense de deux bans*.

J. B. POQUELIN. ARMANDE GRESINDE BEIART.

J. POQUELIN.

A. BOUDET. MARIE HERUÉ.

LOUYS BEIARD.

BEIART.

* *Nota*. A l'exception de la permission du doyen de Notre-Dame, cet acte est conforme pour le reste à ceux qui sont voisins dans le registre.

MARIAGE.

ISAAC-FRANÇOIS GUÉRIN, GRÉSINDE BÉJARD.

Du 31ᵉ jour de may 1677.

Le lundy trente-uniesme jour de may 1677, après les fiançailles faites le jour précédent et après la publication de trois bans aux prones de mes messes paroissiales du quatrième dimanche après Pasques, seiziesme du présent mois, du cinquième dimanche après Pasques, vingt-troisième du présent mois et du jour de la feste de l'Ascension, vingt-septième du présent mois et an, n'y ayant eu aucun empeschement, je soussigné, curé de la paroisse de la Sainte-Chapelle de Paris, ay, en l'église de la basse Sainte-Chapelle, interrogé M. Isaac François Guérin, officier du roy, fils de feu Charles Guérin et de Françoise de Bradam, ses père et mère, d'une part; et Grésinde Béjard, fille de feu Joseph Béjard et de Marie Hervé, ses père et mère deffunts, et veufve de Jean Pocquelin, officier du roy, tous deux de cette paroisse de la Sainte-Chapelle, et leur consentement mutuel par moy pris, les ay solennellement, par paroles des présens, conjoints en mariage, puis dit la messe des espousailles, selon la forme de nostre mère sainte Églize, le tout en présence des parens et tesmoings soubsignés. A savoir de M. Jean-Baptiste Aubry, l'un des entrepreneurs du pavé de Paris, beau-frère de l'espouzée, de M. Jacques Baudelot, conseiller du roy, commissaire au Chastelet de Paris,

de M. Jean Gandoin, marchand, bourgeois de Paris, de M. Charles Hanot, clerc de la Sainte-Chapelle, de dame Anne Guérin, tante du marié, et veufve de Jean Ancelin, bourgeois de Paris, et de dame Marie Ancelin, veufve d'Anthoine Painsprit, marchand franger de Paris, cousin-germain de l'espouse, lesquels ont tous signé, excepté la susdite dame Anne Guérin, laquelle a déclaré ne le savoir faire; de plus, en présence de mademoiselle Anne-Marie-Martin, femme dudit sieur Aubry et de dame Anne Thomas, femme dudit Gandoin, lesquels ont aussi signé avec moi, curé susdit.

Izaac-François Guérin.

Grésinde Béjard.*

Aubry. Baudelot.

Anne Martin. Gandoin.

Anne Thomas. Marie Ancelin, en dernier.

Hanot. Guibronet, curé.

* Malgré le *d*, cette signature paraît la même que la précédente.

Ledit jour (2 décembre 1700.)

A été fait le convoy, service et enterrement de damoiselle Armande Grézinde-Claire-Élizabeth Bejart, femme de M. François-Isaac Guérin, officier du roy, aagée de cinquante-cinq ans, décédée le dernier jour de novembre de la présente année, dans sa maison, rue de Touraine, et ont assisté audit convoy, service et enterrement, Nicolas Guérin, fils de ladite deffunte, François Mignot, neveu de ladite deffunte, et M. Jacques Raisin, officier du roy, et amy de ladite deffunte, qui ont signé.

GUÉRIN.

FRANÇOIS MIGNOT.

JACQUES RAISIN.

Certifié conformes les quatre pièces ci-desssus et des autres parts.

TREMISOT,

Employé à la préfecture de la Seine.

1. Il serait curieux pour l'objet qui nous occupe de savoir comment François Mignot était neveu de la femme Guérin.

Nota. On trouvera cinq autres pièces très-importantes analisées ci-près dans la cinquième observation.

POÉSIES

DU COMTE DE MODÈNE.

Afin que ce petit ouvrage où j'ai beaucoup parlé du comte de Modène, ne soit pas tout-à-fait consacré à une discussion qui a pu paraître quelquefois fatigante, je la terminerai par le recueil de plusieurs poésies attribuées à ce même comte de Modène, et que je n'ai jamais vu imprimées. Dans la première de ces pièces, l'auteur fait le portrait de son pays d'une manière qui n'est pas flatteuse et avec un stile qui n'est pas dépourvu d'agrémens. Il a voulu peindre sa patrie, comme Molière peignait son siècle; mais ce n'est pas tout-à-fait avec le même pinceau.

LA PEINTURE DU PAYS D'ADIOUSSIAS,

C'EST-A-DIRE

DE L'ETAT D'AVIGNON, ALORS SOUMIS AU PAPE.

I.

Tu penses, cher Damis, que j'ai dit des mensonges,
Lorsque je t'ai parlé du pays d'*Adioussias*;
Et, parce qu'il n'est pas dans ton grand *athelas*[1],
 Tu le crois au climat des songes;
 Mais, pour convaincre ton erreur,
 Je veux, par un digne labeur,

[1]. Prononciation provençale pour *atlas*.

T'en faire une vive peinture,
Et te montrer que l'univers
N'en contient point où la nature
Fasse voir tant de biens et tant de maux divers.

II.

Encore que son nom soit rude à ton oreille,
Son climat à nos ieux est agréable et doux;
L'hiver n'y paraît dur que sur le mont Ventoux [1].
Il dort quand Borée y sommeille;
En effet, la rigueur des vents
Y fait seule les mauvais tems;
Leur souffle est l'artisan des glaces;
Et les vapeurs que le soleil
Élève partout sous ses traces,
Ont peine à nous cacher son flambeau sans pareil.

III.

Cérès, Bacchus, Pomone, en suivant leur carrière,
Nous y font tour à tour des libéralités,
Qui, de nos villageois et des gens de cités,
Rendent l'ame contente et fière;
Mais, outre ces dons annuels,
Dont, par des soins continuels,

1. Le mont *Ventoux*, en latin *mons Ventosus*, élevé subitement à plus de 1900 mètres au-dessus de la plaine qu'il domine, est situé à trois lieues est-nord-est de Carpentras. Il offre vers le nord une inclinaison très-rapide, tandis que du côté du midi une pente douce conduit à son sommet. On ne monte sur ce sommet que l'été, et il faut se munir d'une couverture de laine.

Ils répondent à nos caresses ;
Les prodigalités du ciel
Nous font encore cent largesses
De soie et de safran, d'huile douce et de miel.

IV.

Que tu serais surpris d'y voir avec grand'joie
Ces vers, fameux agens du luxe des humains,
Ces subtils artisans qui, sans piés[1] et sans mains,
Firent le premier fil de soie !
Damon, que tu serais ravi
De les voir agir à l'envi
Dans leurs nobles manufactures,
Et d'observer ces animaux
Quand ils filent leurs sépultures,
Où nous voyons finir leur peine et leurs travaux.

V.

On y vit sous les lois d'un prince pacifique,
Dont le joug est léger et le règne clément ;
Le repos et la paix sont dans leur élément ;
La guerre est un art sans pratique ;
On n'y voit point d'oppressions,
D'excès ni d'impositions ;
Et si Mars y fait des querelles,
On voit, par la grace du sort,
Qu'il en est fort peu de mortelles,
Et qu'un grand bruit finit par un heureux accord.

1. Les vers à soie ont des piés qui ne leur sont nullement inutiles ; mais ils cessent d'en avoir quand ils passent à l'état de chrysalides pour devenir des papillons.

VI.

La Justice pourtant n'entend pas raillerie,
Et comme pour le droit elle a de l'équité,
On voit qu'elle châtie avec sévérité
 L'indolence et la fourberie;
 Amour même, quoique mutin,
 N'y trouble guère le destin
 De ceux dont il régit les ames ;
 On voit peu de cœurs endurcis ;
 L'or pénètre mieux que les flammes,
Et cent louis font plus que dix mille Tircis.

VII.

Si l'on est éloigné de la cour éclatante
Ou la Fortune élève un favori si haut,
On est aussi bien loin de ce périlleux saut
 Dont le menace l'inconstante.
 Si l'on n'a point ici de part
 Aux faveurs que fait le hazard,
 On n'en a point à sa disgrace;
 Chacun y vit presque pour rien,
 Et tant soit peu que l'on amasse,
On est avec le tems riche de peu de bien.

VIII.

Mais, ô cruel malheur ! ce pays agréable,
Où règnent le repos et la félicité,
Est d'un nombre infini de démons habité,
 Par un sort triste et déplorable.

On y trouve certainement
Des gens d'honneur, de jugement,
Et qui possèdent du mérite ;
Mais le nombre en est rare aussi,
Et ce n'est pas de cette *élite*
Que ma muse va faire un vivant raccourci.

IX

On nous dit qu'autrefois les Sarrasins d'Espagne
Vinrent dans l'Aquitaine, et jusqu'en ce pays,
Où, malgré tout l'effort des peuples ébahis,
Ils firent plus d'une campagne.
Si par malheur ces Grenadins,
En saccageant nos comtadins [1]
Avaient baisé les comtadines ;
Qui de nous oserait jurer
Que de ces amours sarrasines
Ne vinrent point les gens que je vais figurer ?

X.

Comme je n'étais point dans le pays encore,
Je ne t'en dirai rien, sinon que les humeurs
De la plupart du peuple, aussi-bien que ses mœurs,
Tiennent du Marran [2] et du More :

1. On appelle ainsi les habitans du comté Vénaissin, ou du *comtat*.

2. Un traître, un homme de mauvaise foi. J'ai parlé fort au long de ce mot dans la Généalogie de la maison de Fortia. Paris, 1824, 89. On l'employait principalement en Espagne pour désigner un Mahométan déguisé. En 1624, tems auquel Modène avait seize ans, le cardinal de

Il est avare, ingrat et vain;
Il n'est civil que pour le gain,
Qui seul fait sa joie et sa peine;
Son orgueil paraît sans égal :
Il est implacable en sa haine,
Qui le métamorphose et le rend libéral.

XI.

Le paysan n'est souple et doux qu'en apparence;
Son langage est piquant, quoiqu'il soit sans façon,
Et le gueux y demande un pain du même ton
 Qu'un seigneur exige une cense.
 Le mercenaire journalier
 Est morgueur, insolent et fier,
 Surtout dans la fertile année;
 Et celui qui n'a pas du pain
 Pour cuire une seule fournée,
S'estime autant que ceux dont le grenier est plein.

XII.

Le commode croquant s'y fait appeler *sire;*
L'aisé bourgeois *noble homme*, et le mercier *monsieur;*
L'acquéreur d'une grange *haut et puissant seigneur:*
 Le petit aspire au *messire;*
 Le notaire orne ses cahiers
 De *chevaliers* et d'*écuyers*,

Richelieu répondit à l'ambassadeur d'Espagne, qui lui reprochait de favoriser les protestans : « Je suis cardinal, bon catholique, et né dans « un pays où il n'y a point de *maranes*. » (Histoire de Louis XIII, par le Vassor. Amsterdam, 1717, V, 108.)

Dont la roture ourdit la trame ;
Et la vieillesse et le surnom
Donnent le titre de *madame*
Tout de même que fait un château de renom.

XIII.

Le luxe est excessif, surtout parmi les femmes,
Qui ne gardent ni rang, ni mesures, ni lois ;
Celles de maître Jacque et de sire Anguebois
 Sont aussi lestes que les dames.
 Quoi qu'il coûte, il en faut avoir :
 Souvent aux dépens du devoir,
 La pompe y fait un petit Louvre ;
 Mais, ô perfide vanité !
 Ce qui les couvre, les découvre,
Quand l'éclat fait qu'on veut savoir la qualité.

XIV.

Il n'est point de pays où l'envie et la haine
Fassent de plus secrets et plus étranges coups ;
La plupart de ces gens feraient pis que les loups
 S'ils n'appréhendaient d'être en peine.
 Les noms de frère, de cousin
 Et de compère ou de voisin
 Sont chez plusieurs des noms de guerre ;
 On y voit peu de liaisons,
 Et souvent un pouce de terre
Divise les esprits et trouble les maisons.

XV.

Quel plaisir de les voir trémousser quand on nomme
Les consuls d'une ville ou d'un bourg important !
Silla ni Marius ne briguèrent pas tant
 Pour faire autrefois ceux de Rome ;

Quoique l'emploi soit aussi vain
Qu'il fut grand au pays romain,
Où se recherche, on se frétille,
Qui, pour enfler sa vanité,
Qui, pour honorer sa famille,
Qui, pour goûter le pain de la communauté.

XVI.

Ce peuple est tellement plein de sollicitude,
Qu'il semble être ennemi de son propre repos;
La concorde le trouble; il cherche à tout propos
Des matières d'inquiétude;
Dans les hameaux les plus petits,
On voit trois ou quatre partis
Qui vivent en anthropophages,
Et font consister leur bonheur
A détruire par leurs ouvrages
Du partisan contraire et la vie et l'honneur.

XVII.

On voit naître de là des procès innombrables,
Fondés sur un regard, sur un mot, sur un rien;
Mais ils ne laissent pas de consommer le bien
De ces plaideurs infatigables.
Si le croquant n'a qu'un ducat,
Il le porte à son avocat,
Afin de poursuivre sa plainte;
Et, quoiqu'il se trouve sans pain,
Le misérable a plus de crainte
De perdre son procès que de mourir de faim.

XVIII.

S'il engage ou s'il vend sa terre et son vignoble
Pour pouvoir soutenir ses mauvaises raisons,
Le grand Justinien y fait plus de maisons,
 Qu'il n'en fit à Constantinople.
 On voit que dans peu les docteurs
 S'y font hauts et puissans seigneurs,
 Et que leur souche Bartolique [1]
 A des rameaux plus florissans
 Que la tige la plus antique
N'en peut avoir poussé dans deux ou trois cens ans.

XIX.

Ce qui ne coûte rien se donne en abondance ;
Un bon jour, un bon œil, un ample compliment :
Mais si l'on a besoin d'un écu seulement,
 Il faut une bonne assurance.
 Si l'on vous y fait un festin,
 L'hôte en écrit dès le matin
 La cause dans son répertoire,
 Afin que la postérité
 L'absolve au temple de mémoire
Du crime qu'il a fait contre la chicheté.

[1]. Bartole, l'un des plus célèbres jurisconsultes des tems modernes, naquit vers l'an 1313, et mourut en 1356. Dumoulin, qui n'était pas louangeur, l'appelle le premier et le coriphée des interprètes du droit. Voyez son article dans la Biographie universelle, III, 454.

XX.

L'étranger abordant ou l'église ou la place
Apprend par le récit du premier inconnu
Des gens de la cité le nom, le revenu,
 L'humeur, la conduite et la race.
 On y découpe en sarrasin
 Et la voisine et le voisin :
 La médisance y tient boutique ;
 Chacun s'y trouve critiqué ;
 Mais souvent leur froide critique
Fait qu'on rit du moqueur plutôt que du moqué.

XXI.

Si l'on ne voit personne, on passe pour sauvage ;
Si l'on voit peu de gens, le reste en pense mal ;
Et si l'on voit chacun, le trouble est sans égal :
 Il faut voir dix fous pour un sage,
 Il faut écouter tout venant,
 Le faux ami, l'impertinent,
 Dont les discours n'ont point de pause.
 Ils sont envieux et malins ;
 Ils nous parlent des belles choses
Comme on fait des couleurs parmi les Quinze-Vingts[1].

1. On appelait les *Quinze-Vingts* trois cens pauvres aveugles pour lesquels saint Louis fonda un hôpital à Paris, rue Saint-Honoré, vis-à-vis celle de Richelieu. Saint Louis avait formé ce projet dès l'an 1254 ; mais l'entière exécution n'eut lieu qu'en 1260. L'hôpital fut transféré, en 1780, au faubourg Saint Antoine, dans l'hôtel occupé précédemment par les mousquetaires noirs. Voyez le Tableau historique et pittoresque de Paris. Paris, 1808, I, 409.

XXII.

On est dans ce pays fort friand d'héritages ;
On fait bouillir le pot jusque sur le cercueil
De celui qui peut-être y portera le deuil
 De ces prétendans de partages.
 On y sait les maux et les ans
 Des vieux amis, des vieux parens,
 Dont le trépas peut être utile ;
 Et quoique tel ne leur soit rien,
 Ils pensent qu'il sera facile,
Par des soins assidus, d'avoir un jour son bien.

XXIII.

A peine y trouve-t-on un ami véritable.
Les lâches et les fins y sont en quantité,
Surtout pendant qu'on est dans la félicité,
 Où l'on tient une bonne table.
 Mais quand le beau tems est passé
 Et que le pot est renversé,
 Ou que la table est réformée,
 On ne les a plus sur les bras ;
 Leur feu court après la fumée,
Et tous vos faux amis vous disent : *adioussias*.

Pithon-Curt[1] attribue encore au comte de Modène, 1. un fragment du troisième livre des Rois, en prose, intitulé : Salomon ou le Pacifique. C'est une paraphrase du second chapitre. 2. Une paraphrase du psaume 50, des prières pour la messe, des odes et des sonnets, le tout en vers et manuscrit. Voici un de ces sonnets.

SONNET SUR LE TABAC.

Doux charme de ma solitude,
Charmante pipe, ardent fourneau,
Qui purges d'humeurs mon cerveau,
Et mon esprit d'inquiétude;
Tabac, dont mon ame est ravie,
Lorsque je te vois prendre en l'air
Aussi promtement qu'un éclair,
Je vois l'image de ma vie;
Tu remets dans mon souvenir
Ce qu'un jour je dois devenir,
N'étant qu'une cendre animée;
Et tout enfin je m'aperçoi
Que n'étant qu'un peu de fumée,
Je passe de même que toi.

L'épître suivante ne mérite guère de passer à la postérité ; mais en donnant une idée médiocre du talent poétique de l'auteur, elle fait honneur à sa piété.

ÉPITRE

A UNE JEUNE PERSONNE QUI ALLAIT SE FAIRE RELIGIEUSE.

Des jugemens de Dieu vivement pénétrée,
Et des dons du Très-Haut saintement inspirée,
Vous vous déterminez à choisir ce saint lieu
Pour rompre avec le monde et vous unir à Dieu.

[1]. Histoire de la noblesse du comté Vénaissin, III, 21.

Du siècle corrupteur où le ciel vous fit naître,
Où l'on offense Dieu presqu'avant le connaître,
Connaissant les écueils ainsi que les abus,
Vous serez hors d'atteinte, et ne le craindrez plus.
Un mur inaccessible à la haine, à l'envie,
Vous y fera passer une innocente vie;
C'est là que loin du bruit des embarras mondains,
Désormais peu sensible à tous respects humains,
Semblable en toute chose aux vierges des cantiques,
Vous exerçant sans cesse à de saintes pratiques,
Vous attendrez l'époux avec un sentiment
Plein d'un amour parfait pour votre cher amant;
Vous liant par des vœux dont la faiblesse humaine
Ou condamne l'usage ou les souffre avec peine,
Nous vous verrons enfin, par ce vœu solennel,
Fesant avec le monde un divorce éternel,
Offrir à Dieu lui-même, à la fleur de votre âge,
Restes infortunés d'un très-bel héritage,
Ce que le Tout-Puissant ne s'était réservé
Que pour le recevoir d'un hommage achevé.
Nous vous verrons soumettre aux volontés d'un autre,
Sans savoir si la sienne est conforme à la vôtre :
Objets bien effrayans pour tout autre que vous,
Qui n'eût pas éprouvé combien ce joug est doux.
Mais quand même il aurait de légères souffrances,
Ne vous abattez point; qu'une vive espérance
Vous fasse envisager, rallumant votre foi,
Tout ce que Jésus-Christ a souffert sur la croix;
Comme fidèle époux, ne voulant que lui plaire,
Vous le suivrez partout, du Thabor au Calvaire.

L'épître suivante est dans un genre qui fut quelque tems à la mode dans le cours de la vie de Molière; c'est le monorime où l'oreille est quelquefois fatiguée par le retour des mêmes sons.

ÉPITRE A INIZUL.

Vous avez, Inizul, l'esprit fort inventif;
Que vous êtes heureux! le mien est plus tardif;
Car, depuis plus d'un mois, voulant rimer en if
Pour finir un rondeau, je suis toujours pensif.
Je voudrais, cher ami, vous expliquer au vif
Tout ce que dans mon cœur je sens de positif.
J'aime, vous le savez, un objet tentatif.
Depuis qu'il est parti, mon cœur infirmatif
Sans lui n'a pu goûter de plaisir effectif.
Que ne puis-je le voir cet objet fugitif!
Pour lui dire en deux mots et d'un ton expressif
Que loin d'elle mon cœur sera toujours plaintif.

J'ai ajouté ce dernier vers, pour terminer l'épître, qui était incomplète dans le manuscrit : je crois devoir y joindre l'extrait suivant d'une lettre qu'écrivit madame Dunoyer à une de ses amies vers l'an 1712[1].

Extrait d'une lettre de madame Dunoyer.

« Je lus l'autre jour un sonnet qui, quoiqu'il ne soit pas nouveau, vaut bien la peine que je vous en fasse part. Il est de la façon du feu comte de Modène, qui nous a laissé une Relation de l'expédition de Naples. C'était un gentilhomme de la comté d'Avignon[2], dont

[1]. Lettres historiques et galantes, par madame Dunoyer. Cologne, 1723, III, 259 et suivantes.

[2]. C'est-à-dire du comté Vénaissin.

les diverses aventures pourraient fournir matière à tout un volume. Je l'ai connu sur ses vieux jours[1]. Il avait épousé une très-aimable personne, fille du fameux Tristan l'Hermite[2]. Mais venons à son sonnet; le sujet en est pris du mouvement que Notre-Seigneur fit en mourant : *il baissa la tête, et rendit l'esprit.*

SONNET.

Quand le Sauveur souffrait pour tout le genre humain,
La mort, en l'abordant au fort de son supplice,
Parut toute interdite, et retira sa main,
N'osant pas sur son maître exercer son office.

Mais Jésus, en baissant sa tête sur son sein,
Fit signe à l'implacable et sourde exécutrice
De n'avoir point d'égard au droit de souverain,
Et d'achever sans peur ce sanglant sacrifice.

La barbare obéit, et ce coup sans pareil
Fit trembler la nature et pâlir le soleil,
Comme si de sa fin le monde eût été proche.

Tout pâlit, tout se meut sur la terre et dans l'air,
Excepté le pécheur, qui prit un cœur de roche
Quand les rochers semblaient en avoir un de chair.

Je ne doute pas que vous ne trouviez ce sonnet très-beau, et que, supposé que vous ne l'eûssiez pas encore vu, vous ne me sachiez bon gré de vous l'avoir envoyé. »

[1]. Il n'a pu être bien connu par madame Dunoyer, s'il est vrai que mademoiselle Petit (c'était son nom) fût née à Nîmes en 1663. (Biographie universelle, XII, 248), puisque Modène mourut en 1672, lorsqu'elle avait neuf ans.

[2]. C'est la seconde femme du comte de Modène. Son père était Jean-Batiste de l'Hermite.

AVIS

SUR LA LETTRE SUIVANTE.

Tout ce qui précède était livré à l'impression, lorsque M. Hippolite de la Porte, que j'avais consulté pour mon premier écrit sur la femme de Molière, a eu la bonté de m'écrire la lettre suivante sur celui-ci, que je lui avais aussi communiqué. Il me permet de la publier, et tous ceux qui prennent quelque intérêt à la discussion qui nous occupe m'en sauront sûrement gré. On y trouvera la clarté, l'impartialité, le bon goût et l'aménité qui caractérisent l'auteur.

LETTRE

A M. LE MARQUIS

DE FORTIA D'URBAN.

LETTRE

A M. LE MARQUIS

DE FORTIA D'URBAN,

PAR L'AUTEUR

DE L'ARTICLE MODÈNE

DANS LA BIOGRAPHIE UNIVERSELLE.

Vous avez la bonne grace, monsieur et digne ami, de vouloir, par suite de nos derniers entretiens, que je joigne une espèce de résumé à votre troisième dissertation sur le comte de Modène et sur la femme de Molière. Vous connaissez mon esprit de tolérance et mon impartialité, tant qu'il s'agit seulement de questions qui ne tiennent ni à des principes ni à des sentimens impérieux. Il est très-vrai que j'ai fixé, il y a trois ou quatre ans, mon attention sur les deux personnages qui vous ont beaucoup occupé et vous occupent encore dans votre amour pour les recherches littéraires et savantes ; mais je ne me rappelle qu'imparfaitement l'ordre chronologique des faits qui m'ont amené à esquisser la Biographie de l'aventureux compagnon de cet aventureux duc de Guise (Henri II), sur

lequel l'intérêt public vient d'être attiré de nouveau par un brillant écrit de M. le comte Amédée de Pastoret[1].

Trois circonstances se réunirent presque en même tems pour moi dans l'année 1821. Un officier supérieur de la garde royale, aujourd'hui maréchal-de-camp, et qui porte avec honneur le nom de *Modène*, me proposa de lire l'Histoire des révolutions de la ville et du royaume de Naples, publiée en 1667 et 1668 par le frère d'un de ses ancêtres, Esprit de Raimond de Mormoiron, comte de Modène, histoire qui, soit dit en passant, mériterait bien d'être réimprimée, et peut-être aussi commentée avec cette intelligence, ce discernement, cet heureux emploi de l'érudition que nous avons remarqués, vous et moi, dans quelques éditeurs de nos jours. La personne que je désigne ici voulut bien me prêter encore une généalogie de sa famille, qui ne m'apprit rien sur la femme de Molière, réputée être la même que la fille du comte Esprit de Modène.

D'un autre côté, M. Beffara, toujours prêt à s'entendre avec ceux qui semblent admirer et chérir plus particulièrement le plus étonnant génie de notre grand siècle[2], vint m'apporter sa Dissertation si neuve, si curieuse sur J.-B. Poquelin de Molière, sur ses ancêtres, l'époque de sa naissance, etc., etc.. Paris 1821, in-8°, chez Vente. Il ajouta, en conversation et par écrit,

1. Le duc de Guise à Naples, ou Mémoires sur les révolutions de ce royaume en 1647 et 1648. Paris 1825, in-8°.

2. Il a fait aussi des recherches intéressantes sur Boileau, Quinault, Lulli, Regnard, etc.

beaucoup de développemens, et me fit admirer, dans cette occasion comme dans tous les rapports que j'ai eus d'année en année avec lui, son excellent esprit de recherche et d'analise, sa bonne foi et son amour persévérant de la vérité.

En troisième lieu, vous me procurâtes l'honneur et le plaisir de vous voir souvent, de causer à fond avec vous sur la naissance ou plutôt sur le nom véritable de la fille que le comte de Modène avait eue de la comédienne Madelène Béjard.

C'est avec *ces précédens* (pour employer une fois seulement la ridicule expression qui se glisse partout) que je me mis à étudier soigneusement une question qui peut bien être regardée comme frivole dans un tems où la politique et les intérêts de finance absorbent tout; mais à laquelle, je le pense comme vous, la gloire de Molière attache certainement quelque prix. Ma déférence pour votre opinion, très-opposée à celle de M. Beffara, et aussi l'idée qu'un article de Biographie doit contenir des faits et non pas des discussions, me déterminèrent à ne traiter que sous la forme dubitative le point en litige : « La fille illégitime du comte de Mo- « dène et de Madelène Béjard fut-elle ou non la femme « de Molière? »

J'aurais voulu faire prononcer sur ce point M. Auger, ce commentateur si judicieux, si spirituel et si piquant du premier de nos comiques. En réponse à une de mes lettres de 1821, il me manda qu'il ne s'était point appliqué, dans son article sur Molière, destiné aussi à la Biographie universelle, à éclaircir le doute que laisse la Dissertation de M. Beffara dans la partie où il parle le plus de cette femme, devenue désormais

un objet de controverse : que du reste peut-être s'occuperait-il (lui M. Auger) de la question dans une Vie de Molière qui doit être mise en tête de son édition.

Quelques jours plus tard, cet académicien distingué m'écrivit encore : « J'ai lu les observations de M. de « Fortia et les réponses de M. Beffara. Je vous avoue « que je reste dans une assez grande indécision. Les « deux opinions m'ont paru soutenables. J'ai été alter- « nativement frappé de la force des raisons pour l'une « et pour l'autre, sans pouvoir me décider entr'elles. Je « prends donc le parti du doute, ou plutôt du silence. »

Dans son article biographique, publié bientôt après, M. Auger fut le premier à faire observer qu'il suivait la tradition commune relativement à la femme de Molière. En même tems il me fit l'honneur d'indiquer, à ce sujet, mon article *Modène*, et y renvoya ses lecteurs.

Le doute, ou plutôt le silence était aussi mon principe de conduite depuis l'époque de 1821, que vous vous rappelez comme moi, monsieur le marquis. Vous-même ne persistiez plus que tacitement dans vos conclusions. Mais, en 1823, parut une édition de Molière, publiée par le libraire Lheureux, édition dont je n'ai eu connaissance que par vous vers le milieu de l'année dernière. Vous m'aviez envoyé à la campagne votre Dissertation sur la femme de Molière, in-8° de seize pages, écrite en réponse à une note du nouvel éditeur M. Jules Taschereau; mais je ne l'avais pas reçue : j'ignorais même que vous l'eussiez fait imprimer, lorsque je suis revenu à Paris vers la fin de décembre 1824. La conformité de nos goûts littéraires et de nos principes monarchiques, des travaux et des amis communs, nous ont bientôt rapprochés. Votre confiance, toujours flat-

teuse pour moi, m'a valu la communication la plus franche de votre nouvelle Dissertation, encore manuscrite, celle à la suite de laquelle vous m'avez imposé amicalement l'obligation de parler, moi aussi, écrivain des moins connus parmi ceux qui se sont occupés de la Vie de notre Molière. A cette occasion, j'ai désiré connaître la personne en même tems que les écrits de M. Taschereau, qui m'a paru modeste autant qu'éclairé. Je l'ai loué et remercié d'avoir répondu avec tant de politesse, de mesure et de bon goût[1] à vos deux premières dissertations sur le comte de Modène, Molière et sa femme.

Peut-être, après avoir tout lu et presque tout dit de part et d'autre, sommes-nous restés, vous et moi, comme il arrive presque toujours, chacun de notre avis et avec une égale bonne foi des deux côtés. Quoi qu'il en soit, je cède à l'invitation que vous me faites encore à présent de reparaître dans les débats, et je vais, pour la seconde fois, me constituer rapporteur dans la question dont il s'agit.

Esprit de Raimond de Mormoiron (ou Mourmoiron), seigneur de Modène, fils aîné de François de Raimond de Mormoiron, baron de Modène, grand-prévôt de France, et de Catherine d'Alleman, naquit à Sarrians, dans le comté Vénaissin, le 19 novembre 1608, et mourut le 1er décembre 1672[2].

1. Lettre à M. le marquis de Fortia d'Urban, 1825, in-8°.
2. J'avais été induit en erreur par Pithon-Curt et d'autres autorités, lorsque j'ai dit dans mon article Modène qu'il était mort en janvier 1670.

Il s'était marié, 1° en 1630, avec Marguerite de la Baume, veuve de Henri de Beaumanoir, marquis de Lavardin, laquelle mourut peu de tems après avoir donné naissance, en 1630, à un fils nommé Gaston Jean-Baptiste, qui ne passa point l'âge de vingt ans.

2° Il épousa ensuite Madelène de l'Hermite de Souliers, fille de M. Jean-Baptiste de l'Hermite, gentilhomme ordinaire du roi, et de Marie Courtin de la Dehors.

Cette dernière (madame de l'Hermite) possédait dans le comté Vénaissin, un bien appelé *la grange de la Souquette,* qui avait appartenu à François de Raimond de Mormoiron.

Le comte de Modène n'eut point d'enfans de sa seconde femme. Il conçut de l'attachement pour Madelène Béjard, fille de Joseph Béjard qui, dans un acte, est qualifié écuyer, et dans un autre procureur. Il en eut une fille, qu'on a su nouvellement avoir été batisée le 11 juillet 1638, à la paroisse de Saint-Eustache de Paris, sous le seul nom de « Françoise, fille « de messire Esprit de Raymond, seigneur de Modène « et autres lieux, et de demoiselle Madelène Béjard. Le « parrain, Jean-Baptiste de l'Hermite, écuyer, sieur « de Vauselle, tenant lieu et place de messire Gaston « Jean-Baptiste de Raymond, aussi chevalier, seigneur « de Modène, son fils. La marraine, Marie Hervé, « femme de Joseph Béjard, écuyer, mère de l'ac- « couchée. »

En marge de cet acte est écrit : *Françoise, illégitime.*

Jusqu'à la découverte de plusieurs actes, faite en 1821 par M. Beffara, la personne que Molière, né en 1622, épousa le 20 février 1662, avait été générale-

ment crue n'être autre que la fille illégitime, née en 1638, du comte de Modène et de Madelène Béjard. Mais on apprit tout à la fois par l'extrait des registres de naissance de la paroisse de Saint-Eustache qui vient d'être rapporté, que cette fille s'appelait *Françoise*; et, par un extrait des actes de mariage de la paroisse de Saint-Germain l'Auxerrois, que Jean-Baptiste Poquelin (Molière) avait épousé, en 1662, Armande-Grésinde Béjard, fille de feu Joseph Béjard et de Marie Hervé, en présence du père et du beau-frère du marié, de la mère, du frère, Louis Béjard, et de Madelène Béjard, sœur de la mariée, tous désignés clairement dans l'acte, et y ayant apposé leurs signatures.

De ces deux actes, M. Beffara avait conclu sans hésiter, dans sa Dissertation, qu'Armande Grésinde, femme de Molière, laquelle, dans aucun acte postérieur, n'a été appelée Françoise, était sœur et non fille de Madelène Béjard.

A cela, monsieur le marquis, vous avez opposé la tradition constante, soit de Paris, soit du comté Vénaissin, et la possibilité que le comte de Modène, ayant perdu son fils unique Gaston, mort jeune, et voulant assurer sa succession à quatre neveux, eût cherché le moyen d'exclure de toute prétention à sa fortune sa fille naturelle, Françoise. Dans ce but, non-seulement celle-ci, en épousant l'homme célèbre que sa femme devait un jour rendre malheureux, aurait quitté son seul nom de batême pour en prendre d'autres[1]; mais

1. Pourquoi, dans la métamorphose que vous supposez, donner

encore madame Béjard (Marie Hervé), devenue veuve, aurait reconnu pour sa fille l'épouse de Molière, dont elle était en réalité l'aïeule et la marraine, et non la mère. Enfin, deux des enfans de cette Marie Hervé, femme Béjard (dont un des deux était Madelène Béjard)[1] se seraient aussi prêtés, de concert avec le père et le beau-frère de Molière, à une supposition d'état, à ce qu'il faudrait bien, en ce cas, appeler un faux matériel, un faux rédigé et signé en présence d'un prêtre, lequel, par conséquent, en aurait été complice, sans toutefois y mettre lui-même son nom. Le faux aurait consisté surtout dans l'addition du nom de *Béjard*, qui certes ne pouvait appartenir à l'enfant né le 3 juillet 1638.

Au surplus, en établissant que le comte de Modène avait voulu faire disparaître légalement sa fille illégitime, dont on pouvait cependant toujours lui représenter l'acte de batême, vous n'avez point attaqué la validité d'un autre acte de même nature, en date du 4 août 1665, et dans lequel le même monsieur de Modène était intervenu comme parrain d'Esprite Madelène,

quatre noms à l'épouse, et ne pas conserver celui de Françoise? Il est aussi bon qu'un autre, et je vous prie d'observer que dans ses oublis, ou confusions de quatre noms, il ne lui est pas arrivé une seule fois de se désigner comme Françoise.

1. Dans cette transformation de Françoise, fille illégitime, en Armande-Grésinde-Claire-Élizabeth, née d'un légitime mariage, transformation voulue, selon vous, par le comte de Modène, consentie par deux membres de la famille Béjard, et sanctionnée par deux membres de la famille Molière, comment aurait-on fait intervenir Madelène pour déclarer que sa fille était devenue sa sœur? Tout autre témoin aurait été aussi bon.

fille de Molière et d'Armande Grésinde sa femme, laquelle fille épousa par la suite Claude Rachel, écuyer, sieur de Montalant, et mourut sans postérité.

On y lit : « Le parrain messire Esprit de Rémon [1], marquis de Modène; la marraine Madelène Béjard, fille de Joseph Béjard, vivant procureur. »

Ce mot *vivant*, observe M. Beffara, indique qu'en 1665, Joseph Béjard était mort; il l'était même dès 1662. Donc, suivant les déductions tirées des deux actes que j'ai rappelés, c'étaient les père et mère de cette Françoise (qu'on a prétendu s'être mariés secrètement) qui tenaient sur les fonts de batême la fille de Molière.

En récapitulant, Armande Grésinde fut mariée en.................................... 1662

(Elle avait été inscrite cette même année, pour la première fois, sur le rôle des acteurs de la Comédie française.)

Son premier enfant, tenu par Louis XIV et la duchesse d'Orléans, avec désignation précise des noms de la mère, ainsi que du père, naquit en 1664

1. Le nom de Raymond ou Raimond se trouve ainsi écrit (Remon) dans bien des actes et dans une lettre de madame Molière, dont il sera question plus tard.

Si la désignation du titre de marquis était exacte, je dirais qu'il est possible que le comte Esprit de Rémon de Modène ait pris le titre de marquis à la mort de son père. Cependant, en tête de son Histoire des révolutions de la ville et du royaume de Naples, imprimée en 1665, Paris, pour la première fois, on lit par le comte de Modène.

Le deuxième enfant, tenu par le comte de Modène et Madelène Béjard..................	1665
Le troisième enfant, dont le parrain fut Pierre Boileau, frère de Nicolas Despréaux, et la marraine, Catherine Mignard, fille du peintre célèbre[1]...............................	1672
Elle devint veuve le 17 février.............	1673
Se remaria avec Guérin d'Estriché en......	1677
Mourut, âgée de 55 ans, le 3 novembre....	1700

Dans son acte de décès, découvert par M. Beffara, postérieurement à la publication de sa Dissertation (en juin, et non en janvier, 1821), elle est appelée Armande-Grésinde-Claire-Élizabeth.

Nulle part, je le répète, la femme de Molière n'a été appelée Françoise, à dater de son mariage. Tantôt elle est désignée par deux de ses prénoms, et tantôt par un seul. Dans l'extrait de batême de son troisième enfant, elle est appelée Armande - Claire - Élizabeth. Dans sa requête à l'archevêque de Paris pour obtenir la sépulture de Molière, on lit : « Supplie humblement « Élizabeth-Claire Gresinde Béjard. » Sur la liste des acteurs et actrices de la troupe des comédiens français, datée de Versailles 21 octobre 1680, elle est inscrite comme Armande - Grésinde - Claire - Élizabeth Béjard,

1. On voit que Molière choisissait toujours bien ceux qui tenaient ses enfans sur les fonts de batême.

ainsi que dans son acte de décès; et ces quatre noms de batême, suivis du nom de famille se trouvent signés par elle au bas de plusieurs quittances de rente. Je vous en ai montré une du premier mars 1680, dont la signature est absolument conforme au *fac-simile* que M. Taschereau nous a donné à la fin de son supplément à la Vie de Molière. Dans quelques quittances où elle est bien désignée comme veuve de Molière, on trouve l'autorisation de son second mari, Guérin d'Estriché.

Suivant l'acte de décès où l'on dit qu'elle était âgée de cinquante-cinq ans, elle serait née en 1645, et non en 1638, époque de la naissance de Françoise, sept ans après l'accouchement de Madelène Béjard, dont M. Beffara, et d'après lui M. Taschereau, ne parlent jamais que comme étant la sœur et non la mère de madame Molière.

On regrette de n'avoir pu jusqu'ici trouver l'acte mortuaire de Françoise, fille illégitime du comte de Modène, afin d'éclaircir tout-à-fait si elle est ou si elle n'est pas la même qu'Armande-Grésinde-Claire-Élizabeth Béjard, femme de Molière. On voudrait aussi avoir l'acte de batême de celle-ci : ce serait évidemment le meilleur moyen de constater si, en effet, il y a une différence de sept ans entre la naissance de l'une et de l'autre. Mais comment ne pas désespérer de la découverte de ces actes, puisqu'elle a échappé jusqu'ici au zèle et à la constance de l'infatigable M. Beffara!

Molière, étant né en 1622, n'avait que quinze ans à l'époque de la conception de la fille de Madelène Béjard, ainsi que l'observe M. Taschereau. Ce jeune éditeur, défendant les actes que vous attaquez, monsieur, a émis la supposition que madame Béjard (Ma-

rie Hervé) était née en 1600 ou 1602; et que, déjà mère de Madelène Béjard en 1618 ou 1620, elle aura en 1645 (c'est-à-dire âgée de quarante-trois ou quarante-cinq ans) donné naissance à une autre fille, Armande-Grésinde-Claire-Élizabeth. Ne voyons-nous pas, dit-il, qu'un des ancêtres de Molière eut vingt enfans de la même mère, dont le premier naquit en 1617, et le dernier en 1644?

Dans une conversation de Molière avec Chapelle, indiquée par le même M. Taschereau, comme étant extraite de la Vie de madame Guérin (veuve de Molière), ouvrage scandaleux que M. Barbier a découvert être de madame Boudin, comédienne, Molière dit avoir pris sa femme pour ainsi dire dès le berceau, et l'avoir élevée. « Elle était encore fort jeune, » ajoute-t-il, « quand je l'épousai. »

M. Taschereau a-t-il tort de nous faire réfléchir que l'expression de *fort jeune* va mieux à une personne de dix-sept ans (Armande) qu'à une de vingt-quatre ans (Françoise)?

J'apporte maintenant moi-même deux pièces nouvelles au procès, que je serais tenté d'appeler comique, s'il ne s'agissait d'actes d'état civil, rédigés à l'église, actes auxquels la société est obligée de prendre un intérêt plus ou moins vif, mais toujours sérieux. Ne pourrait-on pas dire qu'en fait d'actions de cette nature, c'est la *lettre* qui *vivifie*, et que l'esprit *tue* quelquefois?

J'ai eu sous les ieux la copie d'un Mémoire concernant la prétention que monsieur et madame de Modène ont contre sire Jean-Thomas, rentier du prieuré de Saint-Martin de Bédoin; pour restitution d'un droit de

lodz par lui vendu à ladite dame. Ce mémoire, qui a été trouvé dans les papiers de la famille de Modène, n'est point daté, mais paraît être de 1669.

Monsieur et madame de Modène, arrivés dans le comté Vénaissin et y ayant pris possession de la grange et ténement de la Souquette, appartenant à madame de Modène, née l'Hermite, comme fille unique et héritière de feue dame Marie Courtin de la Dehors, sa mère, à qui cette grange avait appartenu, on leur donna avis que madame de l'Hermite avait secrètement vendu ce bien quelque tems avant sa mort, sans que l'on sût ni le nom de l'acheteur, ni l'époque précise de la vente. L'acheteur, ou le prétendu acheteur ne s'était point encore déclaré, et n'avait pris ni investiture, ni possession.

« Depuis quelques jours, » dit le Mémoire, « il est venu à la connaissance de ladite dame de Modène comme quoi la dame sa mère, avec la licence et l'aveu de monsieur son père, avait vendu ladite grange à demoiselle Madelène Béjard, à Paris le 7 juin 1661. »

On lit plus bas que l'acte a été reçu par Ogier et le Pin, notaires à Paris. Mais ici se présente une grande difficulté. Les recherches dont M. Beffara s'est empressé tout nouvellement de se charger n'ont rien fait découvrir de semblable à l'acte énoncé dans le répertoire de M. Forqueray, notaire, place des Petits-Pères, qui est le successeur d'Ogier.

Il n'y a point eu de le Pin, notaire à Paris. Supposant que le nom avait été mal écrit, et qu'il pouvait être question de le Fouin ou le Foin, notaire de 1650 à 1670, on a examiné le répertoire de son successeur M. Perret, rue des Moulins, de 1658 à 1671, sans obtenir non plus le résultat désiré.

Enfin on lit dans le Mémoire, que ladite Madelène Béjard a payé le lodz et a été investie, le 18 avril 1669, par frère Gilles-Benoist, religieux du monastère de Mont-Majour-les-Arles, et seigneur direct de ladite grange, en qualité de prieur du prieuré de Saint-Martin de Bedoin[1], d'où elle relève. De là, demande en restitution des soixante écus que le sieur Jean Thomas a reçus des mains des sieur et dame de Modène pour le sus de droit de premier lodz et rétention par droit de prestation, comme ayant agi dans cette vente sans aucun titre légitime, puisque ladite grange avait été vendue le 7 juin 1661.

En même tems on m'a fait voir comme venant aussi des papiers du marquis Bernard de Modène, mort vers 1680, une lettre signée simplement Molière, datée du 29 mai 1676, et adressée à monsieur de Rémon de Modène, à Avignon.

Outre une note mise au dos de cette lettre, qui indique qu'elle est de madame Molière, la signature dont l'écriture ressemble à la manière dont Armande Grésinde-Claire-Élizabeth a signé en tant d'occasions, autorise à le croire. Je remarque seulement qu'elle écrivait ordinairement ses prénoms et son nom de fille (Béjard) au bas des actes où elle avait part.

La personne à qui elle écrit doit être le frère (Charles) d'Esprit de Raimond de Mormoiron, seigneur de Modène, né en 1608, et mort en 1672.

« Je suis, » dit-elle, « toujours dans la résolution de

[1]. Bedoin est un bourg du comté Vénaissin, près Caromb, village à deux lieues et demie de Carpentras, et six et demie d'Avignon.

« faire affaire avec vous pour ma grange de la Sou-
« quette, aux termes que nous sommes convenus. »

Elle l'invite à envoyer sa procuration à Paris, et déclare vouloir de l'argent comptant. Cette lettre, qui semble être de la main d'un homme d'affaires, et avoir été seulement signée par madame Molière, annonce de la méfiance.

Vous avez sans doute remarqué, monsieur, que le comte de Modène, père de Françoise, mort en 1672, ignorait, en 1669, comme sa seconde femme, que madame de l'Hermite, sa belle-mère, eût vendu secrètement la grange et ténement de la Souquette, en 1661, à Madelène Béjard, mère de ladite Françoise.

Maintenant vous me demandez, et avec raison, comment la grange de la Souquette, qui, le 19 février 1674, avait été affermée par Madelène de l'Hermite, héritière bénéficiaire du comte Esprit de Modène (nous en avons acquis la preuve en lisant, vous et moi, l'acte d'arrentement passé en faveur de cette dame, pour six ans, contre Laurent et Jean-Pierre Meynards père et fils, de Saint-Pierre de Vassols), appartenait, en 1676, à madame Molière, fille ou sœur de cette Madelène Béjard, qui était morte le 17 février 1672? à madame Molière, mariée en 1662 pour la première fois?

En admettant son droit, sa propriété aux termes de la lettre, nous demanderons : Madelène avait-elle disposé de son bien par testament? Mais si l'on avait métamorphosé Françoise en Armande-Grésinde-Claire Élizabeth, il avait fallu lui faire le legs en question sous les prénoms qui lui appartenaient ou qu'on lui avait donnés. Alors elle aurait recueilli le bien de Madelène comme sa sœur et non comme sa fille.

L'a-t-elle eu par un partage de la succession de Madelène? c'est encore comme sœur.

Si Madelène Béjard avait donné la grange de la Souquette à sa fille Françoise, celle-ci et Armande auraient été évidemment deux personnes distinctes. Il serait possible encore que Madelène Béjard, ou sa fille Françoise, devenue sa légataire universelle, eût vendu à Molière et à sa femme. Dans cette hipothèse, le bien étant acheté en communauté, madame Molière en aurait eu la moitié. On lui aura peut-être abandonné l'autre moitié dans le partage fait après le décès de Molière (17 février 1673) entre sa veuve et Esprite Madelène, leur fille, seul enfant vivant, alors mineure, et qui fut par la suite mariée à M. Rachel de Montalant. C'est dans ce cas que madame Molière aurait été propriétaire de la totalité de la grange et tènement de la Souquette, qu'elle voulait, en 1676, vendre au frère du comte de Modène. Mais nous n'avons connaissance de son droit de propriété que par la lettre du 29 mai, citée plus haut.

Ici me voilà, raisonnant à mon tour par des conjectures; mais jusqu'à la partie du présent écrit où il est question du Mémoire sur des lodz dus à cause du bien de la grange de Souquette et de la lettre de madame Molière, dont j'ai été le premier à vous donner connaissance, je ne m'étais appuyé que sur des actes faits à l'église, sur des actes toujours conformes, à quelques différences près dans la manière d'écrire ou de placer les prénoms. Du reste, je ne prends point parti dans la guerre des traditions contre les actes; le rôle de rapporteur me convient mieux que celui de

juge, et, déposant sur le bureau toutes les pièces du procès connues jusqu'à ce jour, je répéterai, à vous d'abord, monsieur et digne ami, puis à MM. Beffara et Taschereau :

Non nostrum inter vos...... componere lites.

Agréez l'assurance de ma sincère considération et de mon sincère autant que respectueux attachement,

Paris, ce 18 février 1825.

DE LA PORTE.

On observera que la lettre précédente a été imprimée telle à la vérité que M. de la Porte l'a donnée, mais pendant son absence. On doit savoir aussi qu'il n'avait pu avoir une connaissance entière de la réponse que l'on va lire, et qui n'était pas terminée lors de son départ.

TROISIÈME LETTRE

sur

LA FEMME DE MOLIÈRE.

TROISIÈME LETTRE

SUR

LA FEMME DE MOLIÈRE.

RÉPONSE
A LA LETTRE PRÉCÉDENTE.

Vous m'apprenez par votre intéressante lettre, monsieur et très-cher ami, que vous avez fait une découverte importante, dont nous avons vérifié ensemble tous les documens chez M. le comte de Modène actuel, et de laquelle résultent les faits suivans :

Le 7 juin 1661, dame Marie Courtin de la Dehors, mère de mademoiselle de l'Hermite, seconde épouse du comte Esprit de Modène, a vendu, à l'insçu de sa fille et de son gendre, à Madelène Béjard la grange et le ténement de la Souquette au comté Vénaissin dans le territoire de ce village de Bédoin, qui a été incendié pendant la révolution d'une manière si affreuse[1]. L'acte

[1]. D'après un arrêté de Maignet du 6 mai 1794. Voyez son article dans la Biographie des vivans, publiée chez Michaud.

a été passé à Paris par les notaires Ogier et le Pin, suivant la note signée par madame Molière, qui nous apprend ce fait. Une quittance de Molière, rapportée par M. Taschereau[1], a été passée le 26 juin 1668, en présence des notaires Ogier et Gigault. Ogier a existé bien réellement, et paraît avoir été le notaire des Poquelin. Mais il n'y a point eu à Paris de notaire nommé le Pin. On a cru qu'il fallait lire le Fouin ou le Foin ; mais ni le Foin ni Ogier n'ont laissé l'acte en question dans leur protocole. Il y a plus : c'est que cette grange de la Souquette avait appartenu au comte Esprit de Modène. Nous en avons vu l'acte d'acquisition faite par son père en 1626. Sa belle-mère n'aurait donc pu la vendre qu'après l'avoir acquise de son gendre, et en le lui laissant ignorer. Comment expliquer tous ces faits?

Il y a plus, c'est que Madelène de l'Hermite, héritière de son mari, par un testament que nous avons vu sous la date de 1665, étant devenue veuve le 1er décembre 1672, afferma la grange de la Souquette comme comprise dans son héritage, par acte du 19 février 1674, pour six ans. Les fermiers sont Laurent et Jean-Pierre Meynard père et fils, de Saint-Pierre de Vassols.

Cependant, le 29 mai 1676, la femme de Molière qui avait perdu Madelène Béjard, que je crois sa mère, le 17 février 1672, et le comte Esprit de Modène, que je crois son père, le 1er décembre suivant, se croyant ainsi devenue propriétaire du domaine de la

1. Page cxxiv des préliminaires du tome premier de son édition de Molière.

Souquette, d'autant plus que madame de Modène (Madelène de l'Hermite) avait aussi terminé ses jours, offrit à M. Charles de Modène, frère du comte Esprit, et devenu apparemment son héritier, de lui rétrocéder ce bien.

C'est tout ce que nous avons pu découvrir dans les papiers de M. le comte de Modène actuel, dont la plus grande partie a été enlevée au Luxembourg, où son père était gouverneur, et ensuite consumée par les flammes, suivant l'usage de ce tems-là.

Le peu de faits qui nous restent tels que je viens de les détailler, loin de combattre la tradition qui nous a été donnée par Grimarest, la fortifient, et en font voir clairement l'exactitude.

Selon lui[1], Molière avait épousé la fille de M. de Modène, sans consulter la mère, Madelène Béjard, de laquelle il n'obtint le consentement qu'au bout de neuf mois. Pour connaître l'époque du consentement de M. de Modène, il faut donc remonter neuf mois avant l'époque du mariage de Molière, célébré le 20 février 1662; ce calcul facile nous conduit au 20 mai 1661, jour auquel M. de Modène y avait donc consenti le premier. Il est tout simple que Madelène voulant se plaindre de celui qu'elle avait rendu père, et ne pouvant plus adresser ses plaintes à Jean-Baptiste de l'Hermite, témoin du batême de Françoise, s'adressât à la veuve de Jean-Baptiste, à la mère de la femme qui avait pris sa place en épousant M. de Modène. Peut-

1. Voyez ci-dessus, page 16.

être ce dernier avait-il eu l'imprudence de lui faire une promesse dont elle vendit le sacrifice par cet acte du 7 juin 1661, qu'il est fâcheux qu'on ne puisse retrouver, et qui fit disparaître le titre de sa réclamation. C'est sans doute ce que Baron a pris pour un mariage secret.

Comme cet acte ne se retrouve plus dans le protocole des notaires; comme madame de l'Hermite disposait d'une terre qui peut-être ne lui appartenait pas, et à l'insçu du propriétaire, il est possible que cet acte ait aussi été fictif. Avec les femmes qui se respectent aussi peu elles-mêmes que Madelène Béjard, on se croyait alors et peut-être encore aujourd'hui arrive-t-il quelquefois qu'on se croit permis de n'être pas fort délicat. On l'aurait été avec Molière si l'on avait traité avec lui; mais, dégoûté lui-même de cette ancienne liaison, il sentait qu'il devait rester étranger à toutes ces transactions que la noblesse de son caractère aurait dédaignées.

La fille de Madelène Béjard crut ce que lui disait sa mère. Après sa mort et celle de son mari, elle pensa que le prix du sacrifice fait par sa mère lui appartenait. Elle s'efforça de le vendre pour en faire de l'argent et acheter un second mari. Ce sont malheureusement les mœurs de nos théâtres, mais nullement celles de notre société que nous connaissons bien mieux et que nous voudrions retrouver avec la famille de Molière, d'un homme de génie que nous admirons avec tant de raison.

Mais, en y réfléchissant avec attention, nous reconnaîtrons qu'une femme qui s'est livrée dès sa première jeunesse avec autant d'imprudence, n'avait pas le droit d'exiger de grands égards de la part du comte Esprit

de Modène. Si, jeune aussi lui-même (il n'avait que trente ans lors de la naissance de Françoise), il avait cru pouvoir faire de cette femme sa société la plus intime ; si, aux ieux de son futur beau-père et de son fils, il s'était rendu en quelque sorte le père légitime de sa fille, il n'avait pu donner à Madelène Béjard le droit d'être bien difficile sur les moyens de satisfaire une famille honorable, étrangère à toutes ces immoralités.

Cette famille ne pouvait permettre que son nom passât à la fille de Madelène Béjard, et Françoise était destinée à porter le nom de sa mère. La fille illégitime d'une comédienne, qui n'avait point ennobli son état par ses mœurs, a parfaitement compris elle-même qu'elle ne devait pas s'appeler Françoise de Modène. Elle a si bien renoncé même à ce prénom, que vous êtes surpris qu'elle ait pu le faire aussi constamment. Mais un marché accepté par toutes les parties doit être respecté, et cela ne peut vous paraître étonnant.

La signature de Madelène au contrat était indispensable, et on l'a exigée avec raison ; mais si elle n'avait été que la sœur de la prétendue Armande-Grésinde, à qui Molière la sacrifiait, il y aurait eu de la dureté à lui faire constater par sa signature le triomphe de sa sœur et de sa rivale. C'est moi qui, dans ce cas, aurais le droit de vous faire l'observation que vous m'adressez, et de vous rappeler que tout autre témoin aurait pu la suppléer.

L'Officialité, qui n'ignorait peut-être pas les liaisons un peu scandaleuses partout ailleurs qu'au théâtre, de Molière avec Madelène, a sans doute trouvé plus convenable que Françoise cessât aux ieux de l'église d'être la fille illégitime d'une femme aussi peu respectable.

Mais cette approbation n'a pas été au point de permettre au curé de signer un pareil acte, tandis que l'acte de mariage contracté avec Guérin par la veuve de Molière a été souscrit par le curé, et accompagné de toutes les formalités d'usage.

Vous répétez l'objection qui m'a été faite d'après un livre considéré comme un libelle, et attribué à une comédienne. On récuse le témoignage de ce livre lorsqu'il assure un fait aussi facile à connaître par des contemporains et des camarades, que la naissance de mademoiselle ou madame Molière, et on l'adopte quand il rapporte une conversation qui n'a été connue que des interlocuteurs. On puise dans cette conversation une expression assez insignifiante, ainsi que je l'ai prouvé, pour attaquer une tradition constante par laquelle on explique tous les faits, à l'exception d'un acte évidemment clandestin. Je vous prie de me dire si cette manière de raisonner est la vôtre, si elle est digne d'être adoptée par vous. Aussi m'observez-vous très-bien que vous en êtes seulement le rapporteur.

Je rends justice à la bonne foi de M. Beffara et à la vôtre. C'est M. Beffara qui a découvert l'acte de naissance de Françoise; c'est vous qui m'apprenez que la cession d'une terre a constaté le marché fait par Madelène Béjard, qu'une transmission de propriété sans titre connu, ni même cité, nous prouve que la femme de Molière a hérité de Madelène comme de sa mère. Vous finirez donc par admettre la conséquence nécessaire de vos découvertes, et vous reconnaîtrez enfin tous deux que votre respect pour l'apparence d'un acte vous a peut-être entraînés trop loin. C'est véritablement ici que la lettre tue et que l'esprit vivifie.

Madame Molière elle-même, qui ne signe que ce nom dans sa lettre à Charles de Modène, où elle voulait faire valoir un autre titre que celui qui la supposait Armande-Grésinde, emploie dans cettre lettre des expressions assez fortes, qui font voir qu'elle reconnaît que sa mère a été trompée. Elle témoigne une défiance qui lui fait craindre avec quelque raison de l'être encore.

Voilà bien des motifs, monsieur, pour fortifier mon opinion, qui est celle de M. le comte de Modène actuel, à qui les traditions de sa famille sont encore plus familières qu'à nous. Je ne doute pas que ces motifs ne vous paraissent très-graves. Si cependant vous persistez dans votre avis, ainsi que moi dans le mien, j'ose espérer que cette légère différence d'opinion sur un sujet au fond assez peu important n'altérera nullement les sentimens que vous m'accordez. Elle ne troublera certainement jamais assez mon esprit pour que je cesse d'admettre en toute autre occasion la supériorité de votre jugement dont je reconnais hautement la rectitude. C'est à moi-même que je ferais tort, s'il n'en était pas ainsi. Agréez-en l'assurance bien sincère, ainsi que celle de mon inviolable attachement.

Le marquis DE FORTIA.

Paris, 16 février 1825.

PREMIÈRE OBSERVATION SUPPLÉMENTAIRE.

M. Taschereau a donné dans son édition de Molière[1] le *fac simile* d'une quittance de madame Molière; j'en ai une en ce moment sous les ieux dont la signature est absolument la même, mais de laquelle je crois devoir rapporter ici le contenu :

Quittance des rentes de l'Hôtel-de-Ville (D. VIIIxxXIIII) 2 sols.

En la présence de moy, Conseiller Secrétaire du Roy, maison, couronne de France, et controlleur en la chancellerie de Paris, demoiselle Armande-Grésinde-Claire-Élizabeth Béjard, veuve de Jean-Baptiste Pocquelin, sieur de Mollière, confesse avoir reçu de Mc la somme de quatre-vingt-dix livres ts pour le premier quartier mil six cens quatre-vingt-un, à cause de trois cent-soixante livres de rente constituée le IIIe jour de septembre mil six cens xxxv sur les Gabelles, contente et en quitte ledit sieur et tous autres. Fait à Paris le premier jour de mars mil six cens quatre-vingts-un.

ARMANDE-GRÉSINDE-CLAIRE-ÉLIZABET BÉJART.

HUET.

On voit par cette quittance qu'une rente de trois cent soixante livres, constituée le 4 septembre 1635, et conséquemment avant la naissance de la veuve de

[1]. Page CXXIV des préliminaires du premier volume.

Molière, lui était parvenue en 1681, sous les noms d'Armande-Grésinde, etc. Il serait curieux de savoir comment elle avait acquis cette propriété, et ce serait un moyen de se procurer la connaissance d'un fait important pour constater sa véritable origine.

DEUXIÈME OBSERVATION,

RELATIVE A LA PAGE 27 SUR LE BARON DE MODÈNE.

Le cardinal de Richelieu étant entré dans le ministère en 1624, voulut être aussi le maître dans la maison de Gaston, dirigée alors par le maréchal d'Ornano, gouverneur de ce prince. Il supposa donc une conspiration tramée par toute cette maison contre le roi. C'est sous ce prétexte, qu'en 1626, le maréchal fut enfermé dans le château de Vincennes, et dépouillé de ses gouvernemens. Mazargues et un autre Ornano, ses deux frères, furent encore mis en prison, aussi bien que Chaudebonne, premier maréchal-des-logis. Modène et Déageant furent conduits à la Bastille. On fesait accroire à ceux-ci que la cause de leur disgrace était leur bonne intelligence avec le maréchal d'Ornano. Mais le duc de Rohan remarque fort bien qu'on voulut les punir de leurs vieux péchés; c'est-à-dire que la reine-mère, Marie de Médicis, prit cette occasion de se venger de ce qu'ils avaient fait autrefois contr'elle en faveur du connétable de Luines[1].

[1]. Histoire de Louis XIII, par le Vassor. Amsterdam, 1717, V, 456.

TROISIÈME OBSERVATION,

RELATIVE A LA PAGE 29 SUR M. DE L'HERMITE.

Jean-Baptiste étant le prénom du beau-père d'Esprit de Modène, il paraît que l'on doit rectifier la qualification de beau-frère, qui lui est donnée ici. On ignore l'époque du mariage de Madelène de l'Hermite, en sorte que Jean-Baptiste ne devint peut-être que postérieurement à 1638, beau-père du comte Esprit de Modène, et cela est même très-vraisemblable. La mère de Madelène se nommait Marie Courtin de la Dehors.

QUATRIÈME OBSERVATION,

RELATIVE A LA PAGE 30, SUR LE BARON DE MODÈNE, GRAND-PRÉVOT DE FRANCE, ET SUR LA CHARGE DE GRAND-PRÉVOT.

Le *Grand-Prévôt de France*, ou *Prévôt de l'hôtel du Roi*, que l'on appelait ordinairement, par abréviation, *Prévôt de l'Hôtel*, simplement, était un officier d'épée; il jugeait tous ceux qui étaient à la suite de la Cour, en quelque lieu qu'elle se transportât[1].

[1]. Encyclopédie, art. Prévôt.

QUATRIÈME OBSERVATION.

Selon l'opinion de Dutillet[1], qui était l'opinion commune du tems de Brantôme[2], le prévôt de l'hôtel était le même officier qui s'appela long-tems le roi des Ribauds, et qui prit le nom de prévôt de l'hôtel sous le règne de Charles VI.

Ce sentiment ne peut se soutenir; Pasquier[3] a prouvé que l'office du roi des ribauds se bornait à avoir soin de faire sortir des lieus que le roi habitait les personnes qui n'y devaient pas rester; d'ailleurs cet officier n'eut jamais de juridiction proprement dite. Le prévôt de l'hôtel, au contraire, en eut toujours une, et le nom seul de prévôt l'indique.

Boutillier[4] nous apprend que le roi des ribauds servait à l'exécution des sentences du prévôt des maréchaux de France, lorsque le prévôt fut chargé de la police des maisons où résidait le roi avant la création du prévôt de l'hôtel, qui le remplaça dans ses fonctions, comme on le verra bientôt; c'est donc avilir injustement le prévôt de l'hôtel que de le confondre avec l'ancien officier nommé le roi des ribauds.

Fauchet[5], au contraire, relève trop l'office de prévôt de l'hôtel, lorsqu'il veut que ce soit le même office que celui de l'ancien comte du palais, qui, sous la seconde race de nos rois, jugeait les différends des personnes de la suite de la Cour; le comte du palais fut

1. Recueil des rois de France, 279.
2. Id., I, 279.
3. Recherches, 840.
4. Somme rurale, 898.
5. Des dignités, I, chap. XIV, 40.

remplacé par le grand-maître de l'hôtel du roi, auquel le prévôt de l'hôtel fut toujours très-subordonné, et l'office même n'était, pour ainsi dire, qu'un débris de celle du comte du palais, que les rois de la troisième race n'eurent garde de faire revivre [1].

Loiseau [2] a dit que le prévôt de l'hôtel était anciennement le juge établi par le grand-maître, pour faire sa première charge de comte du palais, qui signifie le Juge de la maison du roi : cela n'est pas exact; le grand-maître de l'hôtel du roi connaissait d'abord avec les maîtres de l'hôtel du roi des actions civiles et criminelles qui se passaient dans les maisons royales [3] : ce tribunal des maîtres d'hôtel, dont le grand-maître était le chef, dura fort long-tems, et ne fut supprimé que par l'édit de décembre 1355, qui renvoie aux maîtres-des-requêtes de l'hôtel les causes des officiers de la maison du roi et actions personnelles, et en défendant seulement; cet édit n'eut son exécution que plus de soixante ans après, en vertu de la déclaration du 19 septembre 1406. Depuis cette dernière époque, il n'y eut plus de juge dans la maison du roi que les maîtres-des-requêtes de l'hôtel pour les actions civiles purement personnelles, et en défendant.

Ces juges ne suivaient pas le roi hors des lieux de sa résidence. Charles VI, sur la fin de son règne, attacha à la suite de la Cour le prévôt des maréchaux de France, qui était alors unique pour y exercer les mêmes

1. Lamarre, Traité de la police, tome I, 152.
2. Des Offices, chap. II, n° 53.
3. Lamarre, I, 152 et suiv.

fonctions qu'à la suite des armées ; mais c'était seulement dans les marches et chevauchées ou dans les campagnes, quand le roi voyageait ou était à l'armée[1].

Enfin, Charles VII, ne voulant pas détourner de leur service ordinaire les prévôts des maréchaux, établit un prévôt exprès, sous le titre de prévôt de l'hôtel; nous voyons dès 1455[2], que le prévôt de l'hôtel, Jean de la Gardette, arrêta l'argentier du roi à Lion, le roi y étant, en 1458[3]. Le prévôt de l'hôtel assista au procès de M. d'Alençon, en 1572[4]. C'est Nicolas de Beaufremont, bailli[5] de Sénecei, qui fut nommé cette année grand-prévôt de l'hôtel à la place d'Innocent Tripier de Monterud, sous qui cette charge était devenue considérable. Car, au lieu que sa juridiction ne s'étendait auparavant que sur des gens de néant qui suivaient la Cour, on y soumit pour lors jusqu'aux personnes nobles; et l'on commença à lui adjuger la connaissance des affaires qui jusque-là avaient été renvoyées par-devant les maréchaux de France. C'est le premier qui ait pris le titre de grand-prévôt, au grand regret de ceux qui croyaient qu'on ôtait à leurs charges tout ce que l'on donnait à la sienne. Cette juridiction si étendue avait cessé pendant quelque tems après la mort de Monterud; mais le roi la rendit en faveur du bailli de Sénecei, tant à cause de sa noblesse que de sa science,

1. Lamarre, I, 152 et suivantes.
2. Miraumont, 102.
3. Id., 108.
4. De Thou, livre LII, 150 de l'édition in-12.
5. La traduction de M. de Thou dit *baron*; mais l'Encyclopédie dit *bailli*, et j'ai préféré cette dénomination.

qualité rare alors parmi nos guerriers[1], mais qui malheureusement ne lui avait pas ôté cette dureté de mœurs qu'exigeaient quelquefois ses terribles fonctions.

Il en donna un exemple le lendemain du fameux jour de Saint-Barthélemi, c'est-à-dire le 25 août 1572. On continuait de tuer et de piller. Pierre de la Place, premier président de la Cour des aides, magistrat aussi illustre par sa sagesse et par son intégrité que par sa science et ses lumières, s'était jusque-là défendu de la fureur populaire par le moyen d'une grosse somme qu'un certain capitaine, nommé Michel, avait tirée de lui la veille, et avec le secours de quelques archers qui lui avaient été envoyés par Nicolas de Beaufremont et par Charron, prévôt des marchands. Le bailli de Sénecei avait donc contribué à le sauver; mais ce jour-là il vint trouver la Place, et lui dit de la part du roi que quoique Sa Majesté eût résolu d'exterminer tellement les protestans, qu'il n'en restât pas un dans le royaume, cependant elle avait résolu, par bien des raisons, de l'excepter de ce nombre, et qu'elle lui avait ordonné de le conduire au Louvre pour savoir de lui certaines particularités des affaires des protestans, qu'elle avait intérêt de connaître. La Place s'excusait d'y aller, et priait Sénecei de lui donner quelques jours jusqu'à ce que la fureur du peuple fût un peu calmée, et qu'en attendant il suppliait le roi de le faire garder comme il lui plairait. Sénecei, qui avait des ordres pré-

1. Histoire de J.-A. de Thou, IV, 596 de la traduction française, in-4°.

cis de la reine-mère, Catherine de Médicis, le pressait[1] de le suivre, et lui donna Pézow, un des principaux chefs des séditieux, pour empêcher, disait-il, que le peuple ne l'insultât; mais le traître Pézow le livra entre les mains de ces furieux, qui, après l'avoir jeté en bas de sa mule, le tuèrent à coups de poignard. Son corps fut traîné dans les rues, et jeté ensuite dans une écurie de l'Hôtel-de-Ville. Sa femme ayant pris la fuite, et ses enfans s'étant sauvés où ils purent, sa maison fut exposée pendant trois jours au pillage, et l'on donna sa charge à Étienne de Nully, qui en avait fait les fonctions pendant la guerre, en l'absence de la Place. Ce Nully, homme sanguinaire, était un des plus emportés, et l'on croit que ce fut lui qui suborna les assassins[2]. Si cela est, le grand-prévôt est entièrement innocent de ce meurtre.

Son office demeura toujours subordonné au grand-maître, relativement à la police de la maison du roi[3], ce qui fut depuis confirmé par le réglement du 15 septembre 1574, sur la demande du grand-maître, qui était alors le duc de Guise.

Le roi réunit au titre de prévôt de l'hôtel celui de grand-prévôt de France, titre que portait le prévôt qui servait auprès du connétable. Lamarre[4] et Miraumont[5] font entendre que cette réunion n'eut lieu qu'en 1578, en

1. Hist. de J.-A. de Thou, IV, 596 de la traduction française in-4°.
2. Id., 597.
3. Miraumont, 61.
4. I, 153.
5. 144.

faveur de François Duplessis-Richelieu, qui fut pourvu le dernier février de cette année, de l'office de prévôt de l'hôtel. Cette assertion paraît contraire à celle que je viens de faire d'après le président de Thou.

Les prévôts de la connétablie réclamèrent en divers tems le titre de grand-prévôt de France qu'ils avaient porté; mais leur réclamation fut inutile[1].

Le prévôt de l'hôtel prêtait serment entre les mains du chancelier, ainsi qu'on le voit à la fin des lettres de provision du prévôt de l'hôtel du 29 septembre 1482, rapportées par Miraumont[2].

Cet auteur, qui était lieutenant civil et criminel en la prévôté de l'hôtel, a fait un ouvrage intitulé « Le « Prévost de l'hôtel et grand prévost de France, » publié à Paris en 1635, in-8°, dans lequel on trouvera, non-seulement beaucoup de détails historiques sur les droits et prérogatives de cet office, mais aussi un grand nombre d'édits, réglemens et arrêts à ce sujet. On a depuis publié, en 1649, in-4°, un autre recueil d'arrêts et réglemens sur la juridiction de la prévôté de l'hôtel du roi, pour servir de suite ou de seconde partie à l'ouvrage de Miraumont.

On peut voir dans ces écrits les variations et accroissemens que cet office éprouva depuis son établissement; je n'en ferai point l'extrait; je remarquerai seulement, relativement à sa juridiction :

1° Que, jusqu'en 1511, on voit, par divers arrêts,

1. Lamarre.
2. Depuis la page 172 jusqu'à la fin du livre, qui contient cinq cent sept pages relativement à la juridiction. Miraumont, 167.

que les appels étaient portés au parlement le plus voisin des lieus où la Cour séjournait; ils furent attribués au grand Conseil par édit du mois d'octobre 1529, à la réserve cependant des procès criminels, que le Prévôt de l'hôtel jugea toujours souverainement et sans appel;

2° Quant au territoire de la juridiction, la prévôté de l'hôtel s'étendait à une circonférence de dix lieues, dont le centre était l'endroit où se trouvaient la personne du roi et toute sa Cour.

Lamarre avertit que les réglemens les plus importans sur l'établissement de la prévôté de l'hôtel, et qui sont comme le fondement de la juridiction et des prérogatives de ce tribunal, sont ceux de juin 1522, août 1536, 29 janvier et 24 mars 1559, 29 décembre 1570, 28 janvier 1572 et 31 octobre 1576; mais on en trouvera bien d'autres dans Miraumont et dans celui qui sert de suite, dont j'ai parlé ci-dessus et auxquels pourront recourir ceux qui voudront étudier cette matière.

Grands prévôts de l'hôtel du roi et grande prévôté de France.

Capitaines de la compagnie des gardes de la prévôté de l'hôtel du roi.

Ce sont les plus anciens juges ordinaires du royaume établis sous Philippe III en 1271 jusqu'à Charles VI, qui leur donna le titre de prévôt de l'hôtel du roi en 1422.

PHILIPPE III....	Tévenot, premier juge royal, en	1271
PHILIPPE IV....	Crasse-Yre................	
	Viot Moinet................	
LOUIS X.......	Jean Guerin................	
PHILIPPE V.....	Giles Mathery..............	

QUATRIÈME OBSERVATION.

Charles IV.....	Perrot Devé................	
Philippe VI....	Guillaume l'Hermite..........	
Jean..........	Arnaud Godefroi.............	
	Henri Favôte................	
	Jean Paillant................	
	Jean Vernage................	
Charles V.....	Michel Liécourt..............	
	Guillaume Desmarets.........	
Charles VI.....	Pierre Pelleret, premier prévôt de l'hôtel du Roi, sous Charles VI, en.................	1422
Charles VII....	Tristan l'Hermite, en	1435
	Jean de la Gardette, sieur de Fontenelle, en................	1465
Louis XI.......	Guinot de Louzières..........	1475
	Yves d'Illiers................	1478
	Durand Fradet...............	1479
	Guillaume Gua...............	1481
	Guillaume Bullion............	1482
	Jean de la Porte.............	1482
Charles VIII...	Ancelot de Vesures...........	1483
	Antoine la Tour de Clervaux...	1494
Louis XII......	Jean de Fontanet, seigneur d'Aulsac.......................	1502
François Ier....	Jean de la Roche-Aymond.....	1517
	Michel de Luppé, sieur d'Ionville	1522
	Guido de Geuffrey, sieur de Bousières......................	1523
	Marc le Grois, vicomte de la Motte.....................	1536
	Étienne des Ruaux...........	1537
	Claude Genton, sieur des Brosses, et François Pataut exercèrent cette charge en titre séparément sous François Ier......	1545

QUATRIÈME OBSERVATION.

Henri II.......	Nicolas Hardy, sieur de la Trousse	1558
	Jean Innocent Tripier de Monterud [1].........	1570
Charles IX....	Nicolas de Beaufremont, bailli de Sénecei.............	1572

Prévôts de l'Hôtel, et grands prévôts de France.

Henri III......	François Duplessis, seigneur de Richelieu, et le premier grand prévôt de France.........	1578
	Le seigneur de Fontenai.......	1590
Henri IV......	Le seigneur de Bellengreville...	1604
Louis XIII.....	François de Raimond, sieur de Modène................	1621
	Georges de Mouchi, sieur d'Hocquincourt................	1630
	Charles, son fils, marquis d'Hocquincourt................	1642
Louis XIV.....	Jean de Bouchet, marquis de Sourches................	1643
	Louis-François de Bouchet.....	1661
Louis XV......	Louis, comte de Montsoreau...	1719
	Louis de Bouchet, marquis de Sourches................	1747 [2]

On voit par cette liste, que Pithon-Curt se trompe

1. C'est le nom que donne de Thou. L'Encyclopédie écrit Jean-Innocent de Montern. On a vu que de Thou le qualifie grand-prévôt, ainsi que son successeur.
2. Encyclopédie, art. Prévôt.

en disant que le baron de Modène se démit, en 1642, de la charge de grand-prévôt de France, et fut exilé à Avignon. Le baron de Modène fut mis à la Bastille en 1626, ainsi qu'on l'a vu dans la seconde observation; il se démit de sa charge en 1630; et je tiens de M. le comte Hippolite de Modène que le grand-prévôt de France mourut à Avignon le 25 août 1632, comme le porte l'inscription érigée sur son tombeau à Avignon, qui a été mise sous mes ieux.

CINQUIÈME OBSERVATION.

NOTICE DES PIÈCES ORIGINALES QUI CONSTATENT LES RAPPORTS DE LA FAMILLE DE MODÈNE AVEC LA FEMME DE MOLIÈRE.

M. le comte Hippolite de Modène m'a confié cinq pièces qu'il a trouvées parmi ses papiers, et qui m'ont paru constater les rapports qui ont existé entre la famille de Modène et la femme de Molière. C'est ce qui résultera de l'analise suivante, où je désignerai ces pièces par les numéros 1, 2, 3, 4 et 5.

N° 1. Par acte passé à Carpentras le 23 octobre 1621, illustre et généreux seigneur messire François de Raimond, seigneur de Modène, chevalier de l'ordre du roi et grand-prévôt de France, acquit de Jean Autrand, comme fils et donataire de feue damoiselle Marthe Baratz, de Mazan, une grange, moulin et terres, sous le nom de la Souquette, situés au terroir de Saint-Pierre de Vassols.

Dès le 21 octobre 1620, ledit sieur de Modène, par acte passé à Sarrians, notaire Pierre Barthélemi Viennois, avait donné sa procuration à Charles Escoffier, du lieu de Sarrians.

Par acte du 14 février 1622, notaire César Vervin, de Bédoin, ce Charles Escoffier, instruit que le moulin et autres dépendances de la grange de la Souquette relevaient du chapitre de Montmajour-lez-Arles; comme prieur du lieu de Bedoin, ainsi qu'il en constait par une reconnaissance du 15 juillet 1592, notaire Girardi, de Pernes, paya trois cens florins pour le lodz de ces divers objets à M. Jean Bernard Ouvrier de Montmajour, sire Augustin Bonnet et Antoine Clop, du lieu de Bedoin, comme rentiers desdits sieurs de Montmajour pour le prieuré de Saint-Martin de Bedoin.

M. le baron de Modène qui avait fait cette acquisition et payé ce lodz, étant mort en 1632, la grange de la Souquette passa sans doute à ses enfans.

N° 2. Il faut que ces enfans l'eussent vendue à dame Marie Courtin de la Dehors, femme de messire Jean-Baptiste de l'Hermite, puisque celle-ci, par acte du 12 septembre 1644, notaire Théoffre Balbis de Carpentras, reconnut le moulin de la Souquette et quelques terres, comme se mouvant de la directe du prieuré de Saint-Martin de Bedoin.

N° 3. Par acte du 7 juin 1661, notaires Ogier et le Foin[1], de Paris, madame Courtin de la Dehors, avec la

1. Le nom est écrit le Sin ou le Pin; mais il est clair qu'il faut lire le Foin, puisque la liste des notaires de Paris à cette époque ne désigne pas d'autre notaire dont le nom ressemble mieux à celui qui est écrit au numéro 3.

licence et aveu de son mari, vendit la grange de la Souquette à damoiselle Madelène Béjard.

Le 20 février 1662, cette Madelène Béjard consentit au mariage de sa fille avec Molière. Vers la fin de 1663, Montfleuri accusa Molière d'avoir épousé sa fille.

Le 4 août 1665, le comte de Modène tint sur les fonts de batême avec Madelène Béjard, leur petite fille, second enfant du mariage précédent. Elle reçut les noms d'Esprite Madelène, qui étaient ceux du parrain et de la marraine.

Madame de Modène ayant perdu sa mère, revint avec son mari dans le comté Vénaissin, et apprit que, quelque tems avant sa mort, cette mère avait vendu secrètement la grange de la Souquette, qu'elle croyait lui appartenir comme fille unique et héritière de Marie Courtin de la Dehors. Mais elle ne put savoir ni le nom de l'acheteur, ni le tems de la vente.

N° 2. Par acte du 11 octobre 1668, notaire Jean-Esprit Rey, de Bedoin, sire Jean-Thomas du lieu de Bedoin, en qualité de rentier des religieux de Montmajour et du prieuré de Saint-Martin, dépendant de cette abbaye, par deux actes d'arrentement reçus par Toussaint Joannis, notaire de Bedoin, l'un le 19 février 1662, et l'autre le premier janvier 1666, dont le premier avait commencé le premier mars 1662 et fini le dernier février 1666, et dont le second avait commencé le premier mars 1666, et devait finir le dernier février 1670, vendit à dame Madelène de l'Hermite, femme de messire Esprit de Raimond de Mormoiron, seigneur et comte de Modène, présente et stipulante avec la permission de son époux, le droit de premier lodz avec celui de rétention par droit de prélation et autres droits

résultans de la première aliénation qui pouvait avoir été faite depuis le susdit jour premier mars 1662 jusqu'à présent, ou qui se ferait si elle n'avait pas été faite à l'avenir jusqu'au dernier février 1670, fin de l'arrentement, au sujet de la portion de la grange de la Souquette, qui relevait du prieuré de Saint-Martin de Bedoin. Cette vente fut faite au prix de soixante écus payés comptant. L'acte fut signé au château de Modène en présence de M. Dominique Coren, vicaire de Modène, et de Gabriel Rousséti, bachelier et notaire de Caromb.

Il paraît résulter de cet acte que Madelène Béjard ayant négligé de se faire donner l'investiture de la grange de la Souquette, madame de Modène voulut en profiter pour la rendre nulle en usant des droits du seigneur direct.

N.º 3. Elle s'était trompée : les droits qu'elle avait acquis dataient du premier mars 1662, et la vente avait eu lieu le 7 juin 1661, ainsi qu'on l'a vu plus haut. Madelène Béjard en profita pour se faire donner une investiture le 18 avril 1669 par frère Gilles Benoît, religieux du monastère de Montmajour-lez-Arles, et seigneur direct de la Souquette, en qualité de prieur du prieuré de Saint-Martin, dont cette grange relevait.

Alors M. et madame de Modène attaquèrent le rentier Jean-Thomas pour se faire rendre les soixante écus qu'ils lui avaient donné sans utilité pour eux.

N.º 4. M. de Modène mourut le premier décembre 1672, Madelène Béjard le 17 février 1672, et Molière le 17 février 1673; madame de Modène, veuve et héritière de son mari, ne s'était point dessaisie de la grange de la Souquette, malgré la tardive in-

vestiture de Madelène Béjard. En effet, étant à Avignon le 3 février 1674, elle nomma son procureur, Pompée Madon, viguier du lieu de Roussillon en Provence; l'acte fut reçu par Hugues, notaire et greffier d'Avignon; en vertu de cette procuration, Pompée Madon arrenta la grange de la Souquette pour six ans à prudhommes Laurens et Jean-Pierre Meynards, père et fils, du lieu de Saint-Pierre de Vassols. Les six ans devaient commencer à la Noël, et finir six ans après. L'acte fut passé à Caromb, le 19 février 1674, par Antoine François Reynaud, notaire de ce lieu, en présence de Pierre Pons, apothicaire, et de M. Justiny, habitant du même lieu.

N° 5. Ainsi frustrée d'une propriété sur laquelle elle avait compté, la veuve de Molière écrivit la lettre suivante à M. de Raimond de Modène, frère du comte de Modène, qui semblerait avoir hérité de sa belle sœur à cette époque; elle est écrite d'une autre main, mais signée par la veuve du seul nom de Molière, et adressée à Avignon.

MONSIEUR,

« Si je n'avais point été indisposée, je n'aurais pas
« manqué à faire réponse à votre première lettre, et à
« vous marquer que je suis toujours dans la résolution
« de faire affaire avec vous pour ma grange de la Sou-
« quette, aux termes que nous sommes convenus. Mais
« comme j'ai moins d'habitudes à Avignon que vous en
« avez à Paris, vous pouvez plus facilement envoyer
« ici votre procuration pour traiter. En même tems,
« je vous prie, monsieur, de vous souvenir que vous

« m'avez promis que ce serait de l'argent comptant à
« la Madelène prochaine, parce que j'en ai besoin dans
« ce tems-là, et que je fais mon compte sur cette partie.
« Je ne m'arrête point à ce qu'on m'a voulu faire croire
« ici, que vous vous étiez vanté depuis votre retour de
« Paris que vous m'aviez fait donner dans le panneau,
« et que vous me vouliez surprendre; parce que je suis
« trop persuadée de votre probité, et que vous avez
« trop d'honneur pour vous prévaloir du peu d'ex-
« périence d'une pauvre veuve. J'attends votre réponse
« pour conclure avec celui qui aura votre pouvoir, et
« suis,

« Monsieur,

« Votre très-humble et très-
« obéissante servante,

« Paris, le 29 mai 1676. Molière. »

CONCLUSION.

Cette lettre achève de démontrer que la prétendue vente de la terre et grange de la Souquette n'était pas le résultat d'une véritable acquisition. On y reconnaît le langage d'une propriétaire incertaine qui n'a pas des droits incontestables à ce qu'elle réclame, et qui est en quelque sorte dans la dépendance de son débiteur. La tradition de la famille de Modène est donc aussi fondée sur des actes. Il est fâcheux que celui de 1661

ait disparu. L'énoncé de ses dispositions, quoique sans doute un peu obscur, éclaircirait encore mieux la question. Mais je crois en avoir dit assez pour faire voir que la femme de Molière a eu des relations très-intimes avec la famille de Modène, résultantes de celles de Madelène Béjard. Cette famille ne le constate que pour rendre hommage à la vérité. Elle a des alliances qui convenaient mieux à son existence dans le monde et à sa haute antiquité. On le verra dans sa généalogie, qu'imprime en ce moment M. de Courcelles [1]. J'en donnerai aussi la preuve ici dans l'observation suivante.

SIXIÈME OBSERVATION

SUR LA PARENTÉ DU COMTE DE MODÈNE AVEC LA MAISON DE LORRAINE
ET ANNE DE GONZAGUE.

L'auteur du *Duc de Guise à Naples* [2] dit que le comte de Modène était un homme d'esprit, de courage et de naissance, parent d'Anne de Gonzague, et qui s'était dès long-tems attaché au duc de Guise. « M. de « Guise, » ajoute-t-il fort bien, « disait que Modène « était gentilhomme de sa chambre [3]; le comte prétendait « n'être que son ami [4]. Tel était l'usage de ces tems-là :

1. Histoire généalogique et héraldique des pairs de France, des grands dignitaires de la couronne, des principales familles nobles du royaume et des maisons princières de l'Europe, tome cinquième in-4°. Cet ouvrage est distingué par son exactitude et la beauté de son exécution.
2. Paris, 1825, p. 132.
3. Mémoires de M. de Guise, liv. I, 16, édit. de Paris, 1681.
4. Modène, seconde partie, II, 69.

« les gens les plus qualifiés s'attachaient aux princes ;
« les simples gentilshommes aux grands seigneurs. Mon-
« trésor disait qu'il était domestique de M. le prince de
« Condé ; le maréchal d'Ancre, qu'il avait l'honneur
« d'être à la reine Marie de Médicis ; Chavigni, qu'il
« appartenait à M. le cardinal de Richelieu. C'était,
« comme dans nos anciennes coutumes françaises, une
« sorte de vasselage volontaire, fondé sur l'échange de
« l'indépendance du plus faible contre la protection du
« plus fort, et personne ne manquait jamais à cet en-
« gagement réciproque. »

Cette parenté du comte de Modène et d'Anne de Gonzague est trop honorable à la famille de Modène pour ne pas mériter ici une explication. Les autorités sur lesquelles s'appuie l'auteur que je viens de citer, sont : une dépêche de M. de Cérisantes à l'abbé de Saint-Nicolas, du 17 décembre 1647, et les négociations de M. l'abbé de Saint-Nicolas, tome V, page 342. On ne trouverait dans ces deux manuscrits que de simples assertions dénuées de preuves. Je vais en donner ici le développement qui fera voir que le comte de Modène était allié au même degré du duc de Guise et d'Anne de Gonzague, et que cette alliance lui coûtait cher, puisqu'elle avait transporté à la maison de Lorraine presque tous les biens de la sienne. C'est ce que fera d'abord comprendre le tableau suivant :

I.

Jean de Raimond de Mormoiron, écuyer du roi Louis XI, obtint de ce prince une pension de quatre cens livres sur le péage de Beaucaire par lettres don-

nées au Plessis-lez-Tours le 22 décembre 1477, vérifiées à Autun le 4 juillet 1478. Il fut marié, par contrat passé à Beaucaire devant Michel d'Yères (*de Areis*), notaire de cette ville, au mois de juin 1480, avec Marie de Vénasque, dame de Modène, d'Urban, de la Roque, et en partie de Caumont et des Issards, fille et héritière d'Antoine de Venasque, chevalier, qui testa en sa faveur devant le même notaire le 8 juin 1480, et de Geneviève de Raimond, sa parente; par cette alliance, les biens considérables qui étaient sortis de la maison de Raimond, et qui étaient passés dans celle de Venasque, retournèrent à leurs anciens seigneurs. Jean de Raimond rendit hommage à la chambre apostolique séante à Carpentras le 22 mars 1483, et fit son testament le 16 juin 1506, en faveur de ses enfans.

II.

François de Raimond de Mormoiron, seigneur de Modène, la Roque, Urban[1], etc., fut marié, par contrat passé[2] devant Teyssier, notaire à Tarascon en 1517, avec Étiennète de Villeneuve, fille de Tannegui, seigneur de Beauvoisin en Languedoc, et de Marguerite du Buix; 2° par contrat du 15 août 1531, avec Sibille

1. Le 17 mars 1584, Truphémond de Raimond de Modène vendit à Giles de Fortia « le fief et territoire foncier d'Urban avec tous ses ap-
« parténemens, seigneurie, juridiction, tous domaine et terroir, services
« de toute espèce avec leurs directes, granges, terres labourables et her-
« mes, vignes, vergers, prairies et toutes autres possessions tant rustiques
« qu'urbaines, fontaines, dérivations et conduites d'eau, et tous autres
« biens et droits tant seigneuriaux que autres. » J'ai l'acte de cette vente.
2. Histoire de la noblesse du comté Vénaissin. Paris, 1750, III, 9.

de Saint-Martin, fille de Trophime et de Madelène Hardouin, de la ville d'Arles. Il eut du premier mariage le premier des deux enfans qui suivent, et du second :

III.

Jacques de Raimond de Mormoiron, baron de Modène, etc., chevalier de l'ordre du roi, fut marié avec Florie de Maubec de Montlaur, veuve de Jean de Vaësc, baron de Grimault, etc., fille et héritière de Louis, baron de Maubec, en Dauphiné, et de Montlaur, en Vivarez, seigneur d'Aubenas, Mirmande, Montbonet, etc., chambellan du roi, et de Philippine de Balzac d'Entragues[1]. Florie de Maubec fit son testament le 2 février 1576, en faveur des enfans de son second mari, sous l'obligation de porter le nom et les armes de Maubec et de Montlaur.

IV.

Louis-Guillaume de Raimond de Mormoiron de Maubec de Montlaur, baron de Modène et d'Aubenas, marquis de Maubec, comte de Montlaur, seigneur de Montpezat, Mairez et Montbonnet, bailli

III.

Laurent de Raimond de Mormoiron, quatrième fils de François, et fils aîné de Sibille de Saint-Martin, se distingua par ses services et par les négociations dont il fut chargé dans le tems des troubles du comté Vénaissin. Il eut le commandement d'une compagnie de cinquante hommes de pié par commission du mois de mars 1570. Il avait été marié dès l'an 1560, avec Françoise de Gauthier de Girenton, fille de François et de Jeane de Rodulf, dame de Lirac, de laquelle il eut[2] :

IV.

François de Raimond de Mormoiron fut baron de Modène, par la restitution que lui fit de cette terre Marie de Raimond de Montlaur, sa cousine[3], ou plutôt sa nièce à la mode de Bretagne, fille aînée de

1. Histoire de la noblesse du comté Vénaissin, III, 10.
2. Id., 18.
3. Id., 19.

d'épée du Viennois, chambellan de François, duc d'Anjou et d'Alençon, conseiller d'état et au Conseil privé du roi, et capitaine de cinquante hommes d'armes en 1577, servit au siége de Montelimard avec la principale noblesse des provinces voisines, sous les ordres du sieur de Maugiron, son beau-frère, lieutenant-général en Dauphiné aux mois d'août et de septembre 1585. Il fut marié par contrat du 18 août 1577, avec Marie de Maugiron, fille de Laurent, comte de Montléaux, baron d'Ampuis, chevalier de l'ordre du roi, et lieutenant-général en Dauphiné, et de Jeanne de Maugiron de la Tiraulière, dont il n'eut que deux filles; la seconde fut :

Louis-Guillaume de Raimond de Mormoiron de Maubec de Montlaur, son cousin-germain, dont il est fait mention ici à côté, et mariée, 1°, par contrat du 8 décembre 1604, à Philippe de Montauban, d'Agoult, comte de Sault, baron de Grimault, etc.; 2° à Jean-Baptiste d'Ornano, chevalier des ordres du roi, colonel des Corses, lieutenant-général en Normandie, gouverneur de Monsieur, frère du roi Louis XIII, et maréchal de France, mort de poison au château de Vincennes le 2 septembre 1626. Le baron de Modène avait été mis en prison avec lui; mais il ne mourut qu'en 1632, laissant trois fils, dont l'aîné fut :

V.

Marguerite de Raimond, baronne de Maubec, dame de Sarpèse, etc., fut mariée 1°, le 12 juin 1600, avec Claude, comte de Grolée; 2°, le 28 janvier 1625, avec Henri-François Alfonse[1] d'Ornano, seigneur de Mazargues, colonel des Corses, premier écuyer de Monsieur, gouverneur de Tarascon, de Crest, du Pont Saint-Esprit et du Fort de Saint-André de Villeneuve en 1655, avec lequel, par acte du 17 novembre 1644, elle fonda le couvent

V.

Esprit de Raimond de Mormoiron, comte de Modène, n'eut de l'héritage de la branche aînée de sa famille que la terre de Modène rachetée par son père. Les terres de Maubec, de Montlaur et tous les autres biens passèrent à la maison de Lorraine par le mariage d'Anne d'Ornano avec François de Lorraine, le 12 juillet 1645; cette alliance lui donna donc une sorte de parenté avec toute la maison de Lorraine, de laquelle descendaient le duc de

1. Histoire de la noblesse du comté Vénaissin, III, 14.

des carmes de Mazargues au terroir de Marseille. Is eurent un fils et trois filles. Le seul de ces enfans qui eut postérité, fut :

Guise et Anne de Gonzague, ainsi qu'on va le voir, et cela en 1645, deux ans avant l'expédition de Naples.

VI.

Anne d'Ornano, comtesse de Montlaur, marquise de Maubec, et baronne d'Aubenas, par la donation que lui en fit Marie de Raimond de Montlaur, sa grande tante, fut mariée le 12 juillet 1645, au Palais-Royal à Paris, en présence du roi Louis XIV, avec François de Lorraine, comte de Rieux et d'Harcourt, troisième fils de Charles de Lorraine, duc d'Elbeuf, et de Catherine-Henriette, légitimée de France[1].

J'ai dit que ce prince descendait de la maison de Lorraine, ainsi que le duc de Guise et Anne de Gonzague, et il me sera facile d'en donner la preuve. En effet :

I.

Claude de Lorraine, cinquième fils de René II, duc de Lorraine et de Philippe de Gueldres, sa seconde femme, né le 20 octobre 1496, fut le premier duc de Guise. Il épousa Antoinette de Bourbon, fille de François, comte de Vendôme, et de Marie de Luxembourg, dont il eut pour fils aîné :

II.

François de Lorraine, duc de Guise et d'Aumale,

1. Histoire de la noblesse du comté Vénaissin, III, 15.

prince de Joinville, blessé devant Orléans par Jean Poltrot le 18 février 1563. Il avait épousé Anne d'Este, comtesse de Gisors, dame de Montargis, fille d'Hercules d'Este, second du nom, duc de Ferrare, et de Renée de France, dont il eut :

III.

Henri I de Lorraine, duc de Guise, prince de Joinville, tué à Blois le 23 décembre 1588. Il eut de Catherine de Clèves, comtesse d'Eu, veuve d'Antoine de Croï, prince de Porcian, fille de François de Clèves, duc de Nevers, et de Marguerite de Bourbon-Vendôme :

IV.

Charles de Lorraine, duc de Guise et de Joyeuse, prince de Joinville, mort le 30 septembre 1640. Il eut d'Henriette-Catherine, duchesse de Joyeuse, comtesse du Bouchage, veuve de Henri de Bourbon, duc de Montpensier, et fille unique de Henri de Joyeuse, comte du Bouchage, et de Catherine de la Valette :

V.

Henri II de Lorraine, duc de Guise, pair et grand-chambellan de France, né le 4 avril 1614[1], qui fut à Naples avec le comte de Modène en 1647, parent de François de Lorraine, comte de Rieux et d'Harcourt,

1. Le Grand dictionnaire historique, par Moréri. Paris, 1759, VI, 403, art. Lorraine.

ainsi que le prouvent les deux colonnes du tableau suivant :

I.

Ce même Claude de Lorraine, trisaïeul du duc de Guise, comme nous le voyons dans le tableau précédent, eut d'Antoinette de Bourbon :

II.

François de Lorraine, duc de Guise et d'Aumale, dont je viens de parler, eut un second fils d'Anne d'Este, savoir [1] :

III.

Charles de Lorraine, né le 26 mars 1554, fut duc de Maïenne, pair, amiral et grand chambellan de France. Il eut de Henriette de Savoie, marquise de Villars, comtesse de Tende et de Sommerive, veuve de Melchior des Prez, seigneur de Montpezat :

IV.

Catherine de Lorraine, mariée en février 1599, à Charles de Gonzague, duc de Nevers, puis de

II.

René de Lorraine, septième fils de Claude, fut marquis d'Elbeuf : il eut de Louise de Rieux, comtesse de Harcourt [2] :

III.

Charles I de Lorraine, duc d'Elbeuf, pair, grand-écuyer et grand-veneur de France, comte de Harcourt, de Lillebonne et de Rieux, eut de Marguerite de Chabot, fille et héritière de Léonor, comte de Charni et de Busançois, et de Jeanne de Rye :

IV.

Charles II de Lorraine, duc d'Elbeuf, comte de Harcourt, de Lillebonne et de Rieux, eut de Catherine

1. Le Grand dictionnaire historique, par Moréri, Paris, 1759 VI, 403, art. Lorraine.
2. Id., 404.

Mantoue et de Montferrat, morte le 8 mars 1618[1], après avoir donné le jour à trois filles, dont la seconde fut :

Henriette, légitimée de France, fille naturelle de Henri IV, roi de France, et de Gabrielle d'Étrées[2] :

V.

Anne de Gonzague, dite la princesse palatine, mariée en 1645, à Édouard de Bavière, prince palatin du Rhin. On a attribué à cette princesse des mémoires imprimés sous son nom. Elle se retira à Paris, où elle mourut le 6 juillet 1684[3].

V.

François de Lorraine, comte de Harcourt, de Rochefort, etc., troisième fils du duc d'Elbeuf, épousa, le 12 juillet 1645, Anne d'Ornano, comtesse de Montlaur, marquise de Maubec, et baronne d'Aubenas, fille de Marguerite de Raimond de Montlaur.

Le mariage qui avait uni les maisons de Lorraine et de Montlaur, en 1645, donnait donc une alliance au comte de Modène avec le duc de Guise et Anne de Gonzague, dont la parenté était assez proche avec le comte de Harcourt, qui héritait de la branche aînée de la maison de Raimond.

SEPTIÈME OBSERVATION

SUR LE BARON DE MODÈNE.

Je puise quelques nouveaux détails sur le baron de Modène, père du comte Esprit, dans un livre que je n'avais pas consulté lorsque j'ai écrit ma lettre à M. Jules

1. Le Grand dictionnaire historique, par Moréri, VI, 404.
2. Id., 405.
3. L'Art de vérifier les dates, édit. in-8°, XVII, 321. Voyez la Biographie universelle, XVIII, 108 ; et ce même Art de vérifier les dates, XI, 249.

Taschereau, et je compléterai ici son histoire par ce secours.

Ce fut le 24 avril 1617, que Louis XIII, dirigé par le jeune de Luines, fit arrêter et tuer le maréchal d'Ancre[1]. De Luines fut aussitôt nommé premier gentilhomme de la chambre du roi[2]. La reine-mère, Marie de Médicis, se retira au château de Blois[3]. Le roi, qui avait nommé le baron de Modène conseiller d'état le 25 juillet, l'envoya vers sa mère au mois d'août pour lui faire entendre ses intentions au sujet du duc de Savoie, auquel les Espagnols avaient pris Verceil; il fut chargé de lui faire le détail des conférences qui se passaient alors, et de chercher les moyens de lui donner la satisfaction de se rapprocher de Sa Majesté. Il demeura huit ou dix jours près d'elle à Blois pour cet objet. La plupart des princes et le maréchal de Vitri qui avait arrêté le maréchal d'Ancre, et qui étaient fort mal avec la reine, en furent alarmés. Ils crurent que M. de Luines voulait faire la paix avec elle à leurs dépens, et parlèrent de l'élargissement de M. le prince de Condé qu'elle avait fait arrêter, et qui était sous la garde du maréchal. Le projet de réconciliation fut abandonné[4].

A la fin du mois de novembre, le roi fit l'ouverture d'une assemblée des notables à Rouen. Pendant tout le mois de décembre, cette assemblée travaillait matin et soir pour délibérer sur les propositions que lui fesait

1. Mémoires de la régence de Marie de Médicis. La Haie, 1720, 298.
2. Id., 311.
3. Id., 313.
4. Id., 326.

le roi, après les avoir fait rédiger dans son conseil secret, composé pour lors de M. le chancelier de Silleri, garde-des-sceaux, de Villeroi, du président Jeannin, de M. Déageant, et du baron de Modène[1]. Les notables furent congédiés par le roi le 28 décembre[2]. La jalousie des courtisans et les murmures des mécontens se portèrent contre M. de Luines, MM. de Brantes et de Cadenet ses frères, le colonel d'Ornano, le baron de Modène, et surtout Deageant qui, de l'état de simple commis, était parvenu à la direction générale des affaires.

La première que l'on mit en délibération le 4 janvier 1618, lorsque le retour du roi à Paris lui permit de s'en occuper, fut celle du Piémont. Les Espagnols continuaient de retenir Verceil. Le duc de Savoie s'en plaignit vivement. Louis XIII, reconnaissant l'importance de cette affaire, réclama et obtint plusieurs assurances de la Cour d'Espagne que Verceil serait rendu : il exigea que cet engagement fut rempli, et, pour y veiller, il envoya le baron de Modène à Turin, qu'il chargea de se joindre à M. de Béthune, ambassadeur ordinaire. Il l'autorisa à déclarer au duc de Savoie qu'il ne voulait pas l'abandonner[3], et que si les Espagnols manquaient de parole, il l'aiderait ouvertement et marcherait lui-même à son secours. Mais il fallait que le duc de Savoie commençât par exécuter ce qu'il avait promis, afin que les Espagnols n'eussent aucun prétexte

[1]. Mémoires de la régence de Marie de Médicis. La Haie, 1720, 334.
[2]. Id., 336.
[3]. Id., 341.

pour différer. M. de Modène était chargé de passer aussi chez le gouverneur de Milan, don Pédro de Tolède, afin de lui faire savoir que Sa Majesté étant caution et arbitre du traité, voulait qu'il fut accompli, que c'était aussi l'intention du roi d'Espagne, et que don Pédro n'y devait point mettre d'obstacle. Ce fut avec ces instructions que Modène partit vers le 4 janvier 1618.

Peu de tems après, on sut que le duc de Savoie voulait envoyer vers le roi le cardinal son fils pour le même objet; mais on crut qu'il valait mieux attendre ce que produirait le voyage du baron de Modène, et on lui écrivit de remettre le départ du cardinal à une autre époque[1].

Les mois de janvier, de février et de mars furent employés par MM. de Modène et de Béthune à des sollicitations que le gouverneur de Milan rendit infructueuses par ses délais et ses longueurs[2]. Ce ne fut qu'au mois d'avril qu'enfin il rendit Verceil au duc de Savoie[3], et le baron de Modène revint à la Cour après avoir rempli l'objet de sa mission. A son retour, il passa par Carpentras, où il fut reçu avec de grands honneurs. Ses armoiries furent placées sur la porte de l'Hôtel-de-Ville lorsqu'il y entra.

Il fut chargé d'une commission aussi importante vers la fin du mois d'octobre de cette même année 1618. Le roi l'envoya vers la reine sa mère pour lui répéter les as-

1. Mémoires de la régence de Marie de Médicis, 342.
2. Id., 345.
3. Id., 346.

surances de sa bienveillance, et retirer d'elle une déclaration par laquelle elle renonçait formellement à toutes les pratiques que l'on pourrait faire en son nom sous prétexte de mécontentement[1]. Le baron de Modène ne fut pas moins bien accueilli à Blois qu'il l'avait été à son premier voyage, et Marie de Médicis lui témoigna sa satisfaction par un présent qu'elle lui fit. Malheureusement, l'année suivante, comme on l'a vu plus haut[2], le duc d'Épernon engagea cette princesse dans une démarche bien contraire à toutes ces démonstrations.

HUITIÈME OBSERVATION.

Tout ce qui précède était imprimé, lorsqu'une découverte plus récente de M. le comte Hippolite de Modène m'a fourni de nouvelles preuves des relations de la veuve de Molière avec la famille de Modène. Les affaires du comte Esprit de Modène ayant éprouvé quelque embarras après sa mort, arrivée le 1er décembre 1673, à cause des prétentions opposées de Madelène de l'Hermite, sa veuve, et de Charles de Raimond, son frère, il en résulta un procès dans lequel intervinrent les créanciers. Parmi eux figure la fille de Madelène Béjard, comme réclamant un capital de 3,000 livres qu'avait sa mère sur le comte Esprit de Modène. A l'appui de cette réclamation, son avocat, François Garcin, docteur-ez-droits de la ville d'Avignon, produisit, le 13 no-

1. Mémoires de la régence de Marie de Médicis, 354.
2. Page 24.

vembre 1676, l'attestation du testament de demoiselle Madelène Béjard, reçu par maîtres Ogier et Moufle, par laquelle on voit que ladite demoiselle testatrice veut et entend que tous et chacuns les deniers comptans qui se trouveront lui appartenir au jour de son décès, etc., soient mis et baillés entre les mains du sieur Mignard, peintre ordinaire du roi, dit le Romain, et qu'à mesure qu'il y en aura jusqu'à vingt ou trente mille livres ou plus, ils soient employés à l'acquisition d'héritages, comme il sera avisé par ledit sieur Mignard, suivant l'avis d'experts qui seront nommés par lesdits sieur et demoiselles, frère et sœurs de ladite demoiselle testatrice, les revenus desquels héritages qui seront ainsi acquis seront reçus par demoiselle Grésinde Béjart.

Je ne vois pas comment, après une pareille pièce, où Grésinde n'est pas nommée sœur de la testatrice, on peut contester que l'héritière de Madelène Béjard était sa fille.

NOTICE
DES ÉDITIONS DES MÉMOIRES DU DUC DE GUISE.

Je connais trois éditions des Mémoires du duc de Guise, et comme la notice n'en a point encore été réunie, je la donnerai ici.

N° 1. Les Mémoires de feu M. le duc de Guise. A Paris, chez Edme Martin et Sébastien Mabre-Cramoisy, 1668, avec privilége du roy, in-4°.

Le frontispice est orné des armes du duc de Guise. On trouve d'abord un éloge de Henri II, duc de Guise, mort en 1664, par un homme de grande qualité (François de Beauvilliers, premier duc de Saint-Aignan).

On lit ensuite le privilége du roi, donné à Paris le 6 juin 1667 au sieur de Sainctyon, secrétaire du duc de Guise, et par lui cédé à Martin et Cramoisy le 23 juillet suivant. L'enregistrement est du 13 décembre de la même année. Le titre énoncé dans ce privilége, accordé seulement pour dix ans, est : « Mémoires du « duc de Guise sur la conduite qu'il a tenue dans son « premier voyage de Naples. »

Un second privilége donné par les États-généraux à Mabre-Cramoisy seulement, et daté du 28 novembre 1667, lui permet le débit de cette édition pour quinze ans.

Les mémoires sont divisés en cinq livres.

Cette édition, quoique asssez belle, n'est point chère[1]. Elle a cependant le mérite d'être la première.

N° 2. Les Mémoires de feu M. le duc de Guise, publiés par Sainctyon (dont on a fait Saint-Yon), son secrétaire, précédés de son éloge par le duc de Saint-Aignan. Cologne, Pierre de la Place, Hollande, Elzévir, 1668, 2 vol. petit in-12.

Premier volume, liminaires, quatre feuillets, dont trois contiennent l'éloge; texte, quatre cent-cinquante-huit[1] pages; second vol., deux cent quatre-vingt-trois pages[2]. On voit par l'inégalité de ces deux volumes qu'ils ne sont véritablement que deux parties d'un seul volume. Cette édition paraît n'être qu'une contrefaçon de la précédente. Cependant elle est recherchée parce

1. Manuel du libraire, par Brunet. Paris, 1820, II, 139.

2. Essai bibliographique sur les éditions des Elzévirs, par M. Pérard. Paris, 1822, 179.

qu'elle se place dans la collection des Elzévir. Elle vaut de six à neuf francs, et s'est vendue jusqu'à vingt francs reliée en maroquin rouge à la vente de Chénier.

N° 3. Les Mémoires d'Henri de Lorraine, duc de Guise. Nouvelle édition. A Paris, chez la veuve d'Edme Martin et Sébastien Mabre Cramoisy, 1681, avec privilége de Sa Majesté, grand-in-12.

Ce volume n'est qu'une réimpression inférieure aux deux précédentes. Les armes du duc de Guise qui sont au frontispice n'y sont pas si bien gravées que dans l'in-4°. L'éloge et les mémoires sont absolument les mêmes. On trouve à la fin un privilége du roi pour trente ans, signé le 15 avril 1677, c'est-à-dire à la fin du privilége précédent, en faveur de Sébastien Mabre Cramoisy, imprimeur de Sa Majesté, et directeur de son imprimerie royale du Louvre. Ce privilége a été enregistré deux jours après, c'est-à-dire le 17 avril, sur le livre de la communauté des libraires et imprimeurs de Paris, et le 2 août 1681, Mabre-Cramoisy en a cédé la moitié à la veuve d'Edme Martin. On lit ensuite la réimpression du privilége des états-généraux des provinces unies des Pays-Bas, sous la date du 28 novembre 1667, sans prolongation des quinze ans. Le volume est terminé par un privilége de Laurens Lomellini, référendaire de l'une et l'autre signature de notre Saint-Père, régent de sa chancellerie, vice-légat et gouverneur-général en la cité et légation d'Avignon, et surintendant des armes de Sa Sainteté en cet état. Ce privilége, daté d'Avignon le 27 janvier 1668, est donné pour sept ans à Mabre Cramoisy, imprimeur du roi, à Paris.

J'avais un exemplaire de cette édition, qui portait la signature du célèbre La Fontaine à qui il avait appartenu, et de qui il était passé à Jacques-Marie-Jérôme Michau de Montaran, conseiller honoraire au parlement de Paris.

La Fontaine étant mort en 1695, a pu posséder ce livre pendant quatorze ans. Je l'ai offert à M. Charles-Athanase Walckenaer, membre de l'Institut et de la société des Bibliophiles français, comme un hommage dû à l'auteur de l'excellente vie de la Fontaine, et comme un témoignage de mon ancien attachement.

M. Petitot prépare une nouvelle édition de ces Mémoires, à laquelle il serait à désirer qu'il joignît ceux du comte de Modène, qui sont infiniment plus rares.

FIN.

TABLE

DES MATIÈRES.

	Pages.
Lettre à M. Jules Taschereau, auteur d'une nouvelle édition de Molière et d'une lettre sur Molière.	1
Extrait du registre des naissances de la paroisse Saint-Eustache. Extrait batistaire de Françoise illégitime..	85
Mariage de Jean-Batiste Poquelin et d'Armande-Grésinde Béiard.............................	86
Mariage d'Isaac-François Guérin avec Grésinde Béjar.	87
Extrait mortuaire d'Armande-Grésinde-Claire-Élizabeth Béjart, femme de François-Isaac Guérin..........	89
Poésies du comte de Modène......................	91
La peinture du pays d'Adioussias.................	91
Sonnet sur le tabac............................	102
Épitre à une jeune personne qui allait se faire religieuse	102
Épitre à Inizul................................	104
Extrait d'une lettre de madame Dunoyer............	104
Sonnet..	105
Avis sur la lettre suivante.......................	106
Seconde lettre sur la femme de Molière, par l'auteur de l'article Modène dans la Biographie universelle..	109
Réponse à la lettre précédente, ou troisième lettre sur la femme de Molière.........................	129

TABLE.

	Pages.
Première observation supplémentaire..............	136
Seconde observation, relative à la page 27 sur le baron de Modène...............................	137
Troisième observation, relative à la page 29 sur M. de l'Hermite.....................................	138
Quatrième observation, relative à la page 30, sur le baron de Modène, grand-prévôt de France, et sur la charge de grand-prévôt.....................	138
Cinquième observation. Notice des pièces originales qui constatent les rapports de la famille de Modène avec la femme de Molière[1]........................	148
Sixième observation sur la parenté du comte de Modène avec la maison de Lorraine et Anne de Gonzague...................................	154
Septième observation, relative à la page 20 sur le baron de Modène................................	162
Huitième observation.............................	166
Notice des éditions des Mémoires du duc de Guise...	167

FIN DE LA TABLE.

[1]. Derrière la lettre de madame Molière est écrit : Lettre qu'il faut garder, concernant la Souquète.

www.ingramcontent.com/pod-product-compliance
Lightning Source LLC
Chambersburg PA
CBHW071539220526
45469CB00003B/844